逆轉

每一段文字都有伏筆

推理奇情似的顛覆情節

刻化人性邪惡、慾望

對比出善良、正直

衝擊人類價值觀的寫實奇幻小說

騙數

目錄

推薦序 .. 4

自序 .. 13

序章 .. 14

Part **1** **王者交鋒** .. 15

〔騙數小語〕知識是力量。

Part **2** **神蹟踢爆** .. 31

〔騙數小語〕人生中的人脈都是命脈，結善緣。

Part **3** **見色忘指** .. 49

〔騙數小語〕小心所謂的優先優勢，猜拳讓你先出你覺得是優勢嗎？

Part **4** **心路懸命** .. 65

〔騙數小語〕不要因為怕寂寞而找伴，在強大自己的路上自然會遇到
夥伴。

Contents

Part **5** **善取豪奪** ...99

〔騙數小語〕明白路上的需要，不要盡頭才知道。

Part **6** **定數冥冥** ...117

〔騙數小語〕獲得夥伴，真心是條件，相對的能力是要件。

Part **7** **收手即勝** ...165

〔騙數小語〕害人之心不可有，防人之心不可無。

Part **8** **門後狙擊** ...189

〔騙數小語〕人沒有天敵，但有一顆隨時與良善為敵的心。

Part **9** **徒勞數牢** ...217

〔騙數小語〕人心不可測，只能感受。

騙數！史上最神奇的「悅讀」

高雄市教育局長　吳榕峯

如果有一種數學，不是符號的組合，不是擾亂大腦清閒的天書，它可以玩又可以學，讓你知道數學用在哪裡。這種數學，必定能像魔術般吸引人。

即使曾被數學折磨過的人，看這本書之後，會發現上帝給的差別待遇似乎不存在。你能用它來看透人生，也能用它來體悟生命，更能用它來獲得勝利，這就是騙數令人著迷的地方！

進入多元而瞬息萬變的年代，孩子的快節奏世界不再依靠師長前輩的視角做選擇，這裡的所有故事都是一場善良的決定，這是孩子最需要也最珍貴的價值，世界上什麼東西都會被評價與考驗，惟有善良的價值不變，這本看起來灰色可怕的劇情，卻是映襯善良的抉擇大成，故事包裝了數學智慧也蘊藏豐富的生命價值，值得細細品味。

魔數界中的獨孤九劍

國立臺北大學師培中心主任　李俊儀

數學是大多數國高中生公認最不喜歡的學科，如何引起學習動機一直是數學老師們最大的挑戰之一。惟棟老師竟然能輕易引起學生動機，並啟發學生自主學習探究，這樣厲害的功力，讓也是數學老師的我，敬佩不已。

張鎮華教授認為數學素養主要有數學學科知識的素養、應用到學習、生活與職業的素養、正確使用工具的素養與有效與他人溝通的素養。根據我的觀察，惟棟老師不僅數學學科知識底蘊深厚，更能以魔數為工具盡顯數學妙用，讓數學學科知識提升到溝通與應用的層次，根本就是數學素養的代名詞。再加上創新研發能力非常強大，我深刻的理解，這絕對不是奇蹟，而是

實力與努力不斷的累積。

　　惟棟老師的新作《逆轉騙數》一書，結合了小說、數學、魔術與遊戲等讓人驚奇的元素，讓我很快進入該書所創造的奇幻世界。在層層懸疑的推理中，黑暗真相逐漸解開，彷彿看到了魔數界中的獨孤九劍招式：「王者交鋒、神蹟踢爆、見色忘指、心路懸命、善取豪奪、定數冥冥、收手即勝、門後狙擊與徒勞數牢」，看似有招，其實無招，隨手拈來，即是數學，出神入化，深不可測，令人拍案叫絕。若能將書中之招式進行解構、重構與轉化，應用於數學課堂，則學生之幸也；如果這不是素養，那什麼才叫素養呢？非常開心有機會能推薦這本好書，是故，題詩以為念。

　　　　騙數一書 真精彩

　　　　劇情懸疑 太難猜

　　　　生存遊戲 嘆無奈

　　　　數學魔術 非意外

　　　　黑暗真相 如陰霾

　　　　層層推理 留感慨

　　　　獨孤九劍 素養開

　　　　課堂實踐 見真愛

數學就是一場充滿冒險的人生故事

國立臺灣科技大學迷你教育遊戲團隊特聘教授　侯惠澤

　　這是一個交織人性、數學、魔術眾多元素的故事世界。

　　讀者可以充分享受在不確定性與新奇感的情境中，以數字與推理，探究劇情。

　　看數學天才鬥智獲勝，也更了解數學在人生中的各種運用與意義。

　　惟棟老師善於將數學與人生故事結合，架構一個充滿冒險的故事篇章！

　　好好地跟著劇情推論與分析，讓自己的數字與運算的腦力無限活化！

「解謎、玩魔數、做數學」一本令人著迷的數學小說

國立臺灣師範大學數學系退休教授、研究院士 洪萬生

繼《魔數術學》之後，惟棟又出版這一本與數學魔術相關的小說創作。我特別強調本書的「小說」文類特色，是因為它的敘事儘管驚悚奇幻；但是，數學知識之神始終就在那兒，用一雙聰慧的眼睛瞄著，讓殺人機關密佈的故事情節，有著合理的發展。這是數學普及的小說敘事手法，惟棟看起來已經逐漸掌握箇中竅門，將來一定可以跟我們分享更多有趣的數學故事。

在破解殺人機關的過程中使用數學，而且只用到初等數學（譬如二元一次聯立方程、機率、(費氏)數列乃至二進位制），是本書所鋪陳的最重要的「梗」，因為這會讓喜歡驚悚奇幻故事的讀者「沈迷」其中，而體會到數學真的有用！事實上，由於這些故事都是虛構的，因此，嚴格說來，此處數學所謂「實用」完全表現在解謎（puzzle solving）之上。換言之，讀者為了跟小說主角一起破解機關，一定想方設法跟著解謎、玩魔數、做數學。正因為好玩，可以滿足好奇心，所以，樣樣跟著來。現在，數學不只是日常生活有用才值得學習，而更是值得亦步亦趨的「粉絲級」知識活動了。

從《魔數術學》到《逆轉騙數》，惟棟對於數學普及的關懷面向，越來越寬廣，文類也越來越豐富。他的努力及付出，數學人全都看得見，我們與有榮焉。

讀這本書有一種「緊要關頭腦袋不靈光就死定了！」的臨場感

UniMath 創辦人／國立中興大學助理教授 陳宏賓

最近幾年，小說類型的數學科普書籍有明顯增加的趨勢。透過豐富深刻的人物設定，讀者順著編排合理的劇情發展中，自然的跟著角色思考面臨的問題，並且利用數學解決問題。

如何編排故事發展是這類型的小說好不好看的最大的挑戰。過去大多將故事背景設定在單純的校園內，惟棟老師這本「騙數」的場景卻是拉進複雜的社會中，以近年來新聞常見的詐騙事件揭開序幕，罕見地在故事中鋪滿了陰險狡詐，甚至血腥。這些「人性」的編排是我最欣賞本書的亮點，它赤裸地呈現真實的「惡」離我們很近，也因為這些人性更凸顯「數學」的重要性與價值。驚險刺激的劇情發展，讓我一頁接著一頁無法停止閱讀；故事中以數學原理作為布局，更是出乎意料的燒腦。推薦這本書給所有喜歡數學和解謎的讀者！

從高感性與高理性《逆轉騙數》

教育部閱讀推手 / Super教師 / 臺中市漢口國中總務主任　張文銘

　　真希望可以早點遇到這樣子的數學老師！

　　除了數學系以及數感有不錯根基的朋友外，特別是對我這種中文系出身的人，到了某種人生程度後數學通常是敬謝不敏，甚至從此成為絕緣體，雖說時常跟學生強調閱讀千萬不要偏食，奈何人總非完美，直到十年前遇見了惟棟老師。

　　那是一場年度的「魔數」研討會，除了流暢的洗牌手法外，華麗且令人歎為觀止的招數接連而來，在驚訝之餘我卻倍感灰心，因為我…看…不…懂，即使是教學研討會，腦子已經不好使的情況下仍舊努力的筆記，希望能夠習得一招半式，鼓起勇氣詢問，一抹慈祥的光芒瞬間投射下來，台上如神一般的講師居然願意坐在我旁邊，把我的不解再次演示。

　　十年後，惟棟老師邀請我共創教師共備社群，魔數數學老師與Super國文老師能夠擦出什麼樣的火花？在近五千人的支持下，我們的平台早已提供教學跨領域的服務與交流，更多的時間是我在旁汲汲營營的學習惟棟老師的知識、專業與魅力。

一本連國文老師都讀得下的《魔數術學》已經在市場上蔚為搶讀風潮，看過的人無論在親子交流、親師關係、師生關係甚至班級經營皆收穫甚多，緊接著《魔數術學》的前傳《逆轉騙數》更是昇華成膾炙人口的小說模式。是的，就在品讀小說過程中，居然可以練出數學的強大招式，九大招數媲美九陽神功般的效果加乘，在教育心理學上的呼應更上層樓，重視實用的效果，讓你可以隨心所欲的展現功力。

　　我常在演講中提到，未來的社會人必須同時具備高感性與高理性，而這些能力來自於文史的感性與交織數理的理性。從故事中找尋關鍵的啟發，從警語中歸納整理邏輯的盲點，一本如此優質的好書你能不擁有？向您推薦！

兼具數感、邏輯和推理的數學素養

國立臺灣師範大學僑生先修部數學科教授　張飛黃

　　莊老師能將魔術、小說與數學結合成《逆轉騙數》一書，果然是高招、果然是大師。此書不但有數感、邏輯推理與數學素養的理工科學精神，同時又融合了小說的懸疑性與巧妙地利用文字間的創意發想，帶出故事與魔術技巧之間的關聯。

　　此外還有讓許多人喜愛的魔術原理及教學，使得本書讀來不只引人入勝（果然看了三章後，就完全停不下來了）。配合著講解說明讓人有茅塞頓開、豁然開朗，就像是突然被敲一下腦袋，有「啊！原來如此！」的感覺；或者是覺得「Yes！就跟我想的有一樣！」呼應著自己心裡所推演計算的過程，精準無誤的自我肯定。還會讓人有津津樂道的回味，並流連忘返的一讀再讀。同時，期待把小說文字裡寫下的線索，藉由數學演算中所得到的歸納分析，和魔術手法裡所應用的創意再好好地看一遍。

　　我個人最喜愛的一章是《門後狙擊》，因為「不知道並非單純的不知道」的數學推論實在太精彩了。雖然只用到了中學數學；但大多數的讀者

應該會認同，在沒看解答前，還真的不知道！我想在強調科學普及推廣、跨領域合作、閱讀與數學素養、好奇心、想像力與創造力都具備有一定重要性的現在，仔細品味《逆轉騙數》一書，絕對是一個好的選擇。Enjoy it！

激發孩子學習數學的隱沒力量

桃園市立東安國中校長／桃園市學生輔導諮商中心主任　黃寒楨

「莊穎」不！應該稱莊惟棟老師，繼出版《驚人的數學魔術》、《數學魔術師》及《這不是超能力但能操控人心的魔數術學》等三本數學魔術書後，再度出版《逆轉騙數》一書，很榮幸受邀寫序，惟棟老師是我彰師大的學弟，當然要相挺囉！

自己曾是位國中數學老師，也是位數學魔術迷，亦曾瘋狂找尋許多名家出版的魔術書，希望在書中探尋與數學相關的魔術，進而應用在教學現場，因為學生專注觀察魔術的眼神，一直在我腦海中浮現。

在現今眾多數學教學模式中，最吸引學生專注的教學know-how，個人一直認為就是「數學魔術」，因為它打開學生學習的那扇窗，更誘發學生探索的動力，也是創造學生自主學習的利基，更重要的是，學生學會後得以展現自信及表現自我，讓魔術與學習更具延續性，相輔相成。

《逆轉騙數》一書，撰寫風格及內容呈現方式與坊間暢銷的魔術書迥異，以情境模式，故事導入，在強調數學邏輯與魔術技巧的同時，亦融入閱讀素養的內涵，與目前教改追求核心素養的理念不謀而合，非常適合老師、學生及家長們購買閱讀並加以鑽研，寓教於樂。

莊惟棟老師本次撰寫的數學魔術書，個人認為他補足了熱情、技巧、獨特性，更重要的是「教育性」，激發孩子學習數學的隱沒力量。

此外，惟棟老師每一堂課的演出，並不是一場單純的魔術表演，當中蘊含了數學教學意義。他年輕時曾連續十三年專業魔術研習，發表不重複的手法或數學魔術創作，亦為魔術大師劉謙的紙牌數學顧問，但他那謙恭有禮及樂於助人的態度，更令人感佩。

不多說了！總之，趕快翻頁，開啟魔術幻境模式，接下來，將有一連串騙數讓你驚豔，莊穎將從這些騙術的蛛絲馬跡，教你「逆轉騙數」。

一本讓人對數學、邏輯著迷的好書！

國立臺灣大學電機系教授／幫你優*BoniO Inc*.執行長　葉丙成

過去我們的教育，常常以傳授知識為主，考試也是以考知識為主。以致於許多學生在學習的過程中，對於這些知識跟生活的關係是什麼？可以怎麼解決實際生活中的問題？往往都沒有什麼概念。久而久之，因為不了解學這些知識有什麼用，學習的熱忱也慢慢地變低了。

在所有要學的東西中，數學跟邏輯其實是生活中非常有用的。但以傳授數學知識（當中包含了解題技巧）為主的教學，使得不少學生興趣缺缺。除了解題外，並沒有真的建立運用數學跟邏輯在實際生活中的能力。如果學生沒有建立活用數學跟邏輯的能力，這對於未來的學習乃至於發展，都是不利的。

惟棟這次出的新書，再次地讓我驚艷！我沒想到可以透過寫實的奇幻小說，如此巧妙的把魔術、解謎、跟推理融合在一起。精彩的小說搭配精闢的解說，讓讀者發現數學跟邏輯是如此迷人！這樣的內容，不僅是孩子，連大人看了都非常被吸引。特別是書中許多巧妙設計的情節，都是一個個讓人好奇到想知道箇中奧秘的謎題。孩子／讀者看了會想要自己推敲出來；即使有的沒想出來，看了書中解謎的說明也會恍然大悟，發現真的背後都是數學！都是邏輯！

看完這書，孩子一定會想把裡面的魔術表演給身邊的人讚嘆。這樣的成就感會讓孩子之後願意花更多腦筋去想、去推敲。能做到讓大家對數學跟邏輯感興趣，願意燒腦，實在是功德無量。惟棟老師能夠以大人小孩都有興趣的素材（魔術／解謎／推理）來啟發大家，真的非常善巧！令人折服！

這是一本讓人驚嘆、讓人燒腦的好書，歡迎你跟孩子一起來挑戰，享受解謎學數學、練邏輯的樂趣。

如果魔術是撫慰人心的奇蹟，那麼魔數是喚醒智慧的秘密

國際魔術大師　劉謙

創造美麗卻真實的夢，是我一生的志業而不是事業。

這個造夢能力來自知識、技術、想像力。

夢，在這世界上，有人搭建；當然也有人破壞！

其實智慧本來就在那裡，價值在於發揮作用與溫暖人心，這本「騙數」用數學知識，發揮神奇的魔力，探索人心、深入慾望；它可能在黑暗的角落中浮現，卻能讓你在光明的道路上作用。

我想……這就是存在這個世界上的真實魔法，好好利用智慧就是一門藝術，如同聖誕老公公不需要被方程式證明，更不需要高深理論去否定，因為良善的夢與智慧，只需要相信，他一直在幸福快樂的位置。

推薦給愛魔術、愛推理的大家，看完這部像電影的魔數書，你一定會愛上像「魔數」的「騙數」。

一本充滿懸念的文字影集

臺南市新興國中校長／國中數學輔導團召集　蘇恭弘

惟棟老師上一本《魔數術學》出書之時，小弟有榮幸事先拜讀而寫了推薦序，此次《逆轉騙數》即將出版，本文卻是我主動提出能再次先睹為快的請求。《逆轉騙數》讀後的驚豔，更勝於《魔數術學》，因為它的後勁就像是從二維的平面坐標系，猛然被提升至三維立體空間般地躍然紙上！

身為《魔數術學》的前傳，本次的故事帶給讀者的不只是數學，還加上了濃濃的社會關懷與人性刻畫，這個善巧的安排不僅會讓讀者愛上本書而廢寢忘食，更會因發人深省的情節，在深夜輾轉反側難以成眠。

「一個好的故事，必須是能替人們解決問題的」，個人認為惟棟老師透過九個故事的串聯，彼此呼應，為這個世道價值的混亂提出一些無言的省思，「怨嘆失去什麼是一種選擇，但是珍惜擁有什麼會是更重要的選

擇」，這就是他傳遞的訊息。

為什麼個人認為本書有已進入三維立體空間的感覺呢？當讀者游走於本書的字裡行間，一定會浮現出如觀賞電視影集或電影般的緊湊及懸念，您可能會醉心於如日劇《信用詐欺師JP》令人咋舌的詐騙手法；或是沈迷於如美劇《決勝21點》中令人讚嘆的牌技，更不用說還有如日劇《ZERO一獲千金》中扣人心懸的闖關劇情；更有甚者，在書裡門後狙擊單元裡，巧妙的出現了多則文學藏頭詩的設計，如此精彩而多層次的閱讀感受，都能在這本《逆轉騙數》中一次獲得，筆者不得不為惟棟老師的文采感到懾服。

數學在本書中仍然扮演重要的角色，但卻是相當自在的出現。簡單的機率概念、二進位的應用、解二元一次聯立方程式、等比數列、費氏數列、不等式……等，都成了男女主角闖關過程中必要元素，以新課綱強調素養，希望多用數學來解決生活問題的角度而言，這本書已提供了許多的生動的示例。

沒有懸念，讀者便失去了看下去的動力；《逆轉騙數》讓讀者時時充滿懸念，您閱讀之後一定捨不得闔上書頁直至最終章，您不信？不妨請您繼續看下去。因為我已經在期待下一本大作了！

讀出數學與文學的素養

國立東華應數副教授 / 企業數學顧問　魏澤人

惟棟老師這次的作品，結合魔術與數學，並添加戲劇感。在莊穎這次的冒險中，在神秘遊戲中，多次鬥智情節裡，自然融入數學、人性及騙術內容；環環相扣，能讓學生一章節接著一章節，累積數學與文學的素養。

自序

發現生活中美妙的數學奇蹟

作者　莊惟棟

　　騙數，是「魔數術學」一書的前傳，但是風格迥異，騙數是推理奇情似的電影情節，刻化人性邪惡、慾望，對比出善良、正直，再再衝擊人類價值觀的寫實奇幻小說。

　　內容包括「解謎推理、魔術秘密、數學驚嘆、人性省思、努力價值」，每一篇數學戰鬥都像一場舞臺劇的精彩，也許血腥、也許暗黑，但這些陰影都是由於光明被人事物阻擋所成，如果想解決恐懼必需面對恐懼，就像我們告訴孩子白雪公主裡有巫婆與毒蘋果、看到小紅帽就必需知道……存在著隨時覬覦你一切的大野狼！

　　這部著作每一集都有伏筆，而它也是下一本「千數之王」的前導，幾位劇中數學天才，將聯手打擊犯罪，留下的伏筆謎團將在下一本書呈現。若讀者還沒看騙數這本書，在此提醒大家，時間有空才進入第三章，因為閱讀第三章之後，就會停不下來整本看完了。

　　內容值得您一次又一次的品嚐，閱讀可以隨主角推理思考，並為家人朋友變出神奇的魔術；也可以直接瀏覽故事，享受緊張刺激的劇情。不管哪一種，我相信你會看第二次、第三次……，沈浸在這美妙的數學奇蹟中。

　　這本書的完成要感謝我的貴人，總編大人林開富大哥，他耗費金錢鼓勵我；皇后大人張容佩愛妻，她犧牲青春鼓勵我；這二位貴人用了世界上最寶貴的兩樣東西支持我，在這本書的完成時刻，我要大聲的說，謝謝所有願意用鈔票與時間支持我的貴人們，謝謝您們。

序章

　　根據內政部調查指出，每年不法詐騙金額達數十億，這個數字足以供應全國中小學營養午餐兩年，且每月平均的詐騙金額可買400萬份雞排與珍奶！

　　其實……實際的數字不只如此，還有很多官方統計不到的神棍、賭鬼、騙徒……一直在社會中扮演吸血鬼的角色，他們會以任何形式出現在各個角落，不管你是肥羊，還是……無辜的老百姓！

　　王道，江湖上赫赫有名的賭王，又被稱『王神』，表面上是個餐飲王國的生意人、慈善家；事實上，餐飲業只是他結交政商名流的產業媒介，地下賭場、高利貸才是他真正的闇黑事業版圖。近期更有傳聞，王神的魔爪將伸向這些欠債人的『器官』，因為他迷信黑魔法可讓自己延續生命、返老還童、變得更加年輕！

　　莊穎，師範大學數學系學生，從小由祖父母帶大，因為生活環境不好，在一家小型補習班教書，下班及課餘則到醫院照護患有慢性病的祖母，也在醫院當短期工讀生，協助文件整理。

　　平時莊穎最喜歡一個人玩撲克牌、跑步、練合氣道或躲在電腦前玩遊戲，是一個安靜又呆呆的宅男……

　　楊芮，正義感十足的社會學系學生，在醫院擔任社工，家庭環境非常優渥，卻嚮往簡樸的生活，並且嫉惡如仇！

　　這個在天真又善良的環境下長大的女孩，就在一場神棍詐騙案裡，慢慢被捲入黑暗的世界，看到不一樣的視野之後，是否還能純真如昔，抑或是……漸漸的在雪白心靈裡埋下黑暗的種子？

　　教授，總是笑口常開，結實的外表與驚人的酒量，令人看不出他是一名教授，對莊穎的指導與照顧都無微不至，唯一會讓教授收起笑容的，是攸關莊穎安危的事件，但照顧他的教授總會想盡辦法指引明路，讓莊穎化危為安。

Part **1**. 王者交鋒

李婆婆拿了一包現金要交予李爺爺的看護『好姨』，卻被趕來的家屬一把搶下，李婆婆堅信只要把錢交給『教主』，李爺爺的病就會奇蹟般的痊癒！

原本安靜無色的病院裡，湧進的人氣，帶來的卻是無助與焦躁。

李爺爺的時間就像沙漏中的流沙，死神只是耐心等待它的流逝，並沒有任何神蹟憐憫虛弱的李爺爺。可惡的是，居然有人利用這種情感上的弱點，煽動李婆婆相信奇蹟存在。

李婆婆大叫：「我親眼看到教主的神通，他什麼話都沒說，只有四張問籤牌（姻緣、健康、事業、家庭），我選姻緣，沒選健康那張，但我這把年紀怎麼可能問姻緣？我是故意的，我要問我和老伴的緣份還剩多久，果然只有姻緣那張籤牌，背面是『問事』，其他三張背面都寫著『隨緣』；另外三張應籤牌，有捐獻、志工、吃齋，我就是抽到捐獻，其他人抽到的也不是捐獻，你們不要再說人家是詐騙集團了！」

想化解這種僵局，不是護理師的專業、不是社工

的專業、更不是醫生的專業；相較之下，好姨有著專業微笑、令人信任的倒三角眉毛，用溫柔弱親和的語調，勸著一腳跨上窗台的李婆婆：「神不喜歡不珍惜生命的人，妳先下來，就算沒把錢奉獻，我也可以再陪妳去跪請教主救救李爺爺，妳下來我才陪妳去求他，妳不下來，我就不幫妳了唷！錢要花在刀口上，治病要錢、看護要錢、你的兒子媳婦孫子生活都需要錢，妳先下來，我一定幫妳到底！」

李婆婆下了窗台，從兒子手上搶回那包現金，並叫他們滾，兒子只好私下拉著好姨，拜託她一定要看緊媽媽，才落寞地離開。

整齣劇從起始到結束，護理師叫了保全、醫生視而不見、家屬控制不了李婆婆以及自己的情緒、整理資料的男工讀生莊穎呆若木雞凝視、女志工楊芮更是被現場的景象嚇傻。

回神後，楊芮瞪大眼睛靠近莊穎說：「幸虧有好姨，整個醫院都知道她是最熱心、最專業的鐘點看護，如果不是她的沉穩，剛剛不知道會發生什麼事！」

因楊芮忽然貼近而臉紅的莊穎小聲的擠出一句：「請鬼開藥單！」

楊芮：「什麼意思？」

莊穎問：「你有注意到李婆婆今天一開始錢是拿給好姨嗎？好姨說自己會『再』陪李婆婆去跪求教主，這表示她們不是第一次去見教主了。」

楊芮：「教主真的是神棍嗎？問籤牌有4張，應籤牌有3張，對應的組合共有4×3 = 12種，要剛好說中李婆婆情形的機率只有$\frac{1}{12}$啊？」

莊穎：「其實…是百分之百！教主完全可以控制，而且即使現場測試，想問事業的故意抽健康，結果仍然可以呈現教主早已預知！」

楊芮：「怎麼可能？」

在補習班教數學的莊穎，身上常帶空白名片卡設計桌遊或魔術給學生玩，他隨手拿出四張，分別寫上事業、姻緣、健康、家庭，然後請楊芮任意挑選一張，楊芮選了家庭，果然只有家庭背面是『隨緣』，其它三張

是『問事』。

　　莊穎把另外蓋著的三張卡片放到手上，請楊芮從1到3隨意說一個數字，楊芮選了3，莊穎把第三張打開，上面寫著『交往』！

　　楊芮這個沒心眼的姑娘，邊用手打著莊穎的手臂邊笑說：「你在把妹，還是騙色！哈哈哈！不會三張都寫著『交往』吧？！」

　　當楊芮打開三張牌後，笑容就和病院的牆壁一樣冰冷了，莊穎所說的百分之百奇蹟並不是胡說，因為那三張牌中的另外兩張完全空白。

　　楊芮纏著莊穎問為什麼？

　　莊穎維持一貫平和又有點呆的神情說：「下班了，我暑假晚上課比較多，要先趕車，明天把狐狸吃了再告訴妳這招『候應預言』吧！」

　　楊芮的腦海裡不斷迴盪著…『把狐狸吃了、候應預言、把狐狸吃了、候應預言…』

解密:王者交鋒

騙數小語

知識是力量。

1、問籤牌面數討論:

從李婆婆與楊芮的例子來看,可以發現結果的呈現是1面問事搭配3面隨緣或1面隨緣搭配3面問事,也就是說,必有3面問事和3面隨緣,加上4種占卜內容,共計10面,所以用五張卡牌就可完成!

第一面	事業	家庭	健康	姻緣	隨緣
第二面	隨緣	隨緣	問事	問事	問事

2、問籤牌必中技術解說：

把五張卡牌排列如下圖所示，此時不論被選中哪一張，只要將最中間的雙面牌與鄰近的另一張合而為一，如此一來被選中的卡片背面一定和其它三張不一樣！

	第一張	第二張	第三張	第四張	第五張
朝上	事業	家庭	隨緣	問事	問事

3、應籤牌必中技巧解說：

將要給觀眾抽的牌放在第三張，觀眾的選擇有三種：

(1) 第三張：直接把牌交給觀眾，讓他打開第三張。

(2) 第二張：先使用頂底合一法後展牌，讓觀眾抽走第二張打開。

(3) 第一張：先使用頂底合一法後直接打開，再將兩張一起放回最下方。

『候應預言』魔數教學

魔數效果

四張卡片讓觀眾任選，無論觀眾挑哪一張，他挑的卡片背面所顯示的顏色，一定與其它三張的顏色不同！

魔數步驟

1、魔數師先準備五張卡片，設計如下：

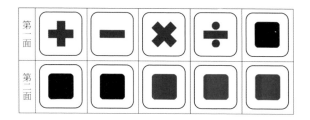

2、將五張卡片疊起來，疊法如下：

	第一張	第二張	第三張	第四張	第五張
朝上	✚	━	■	■	■

3、魔數師告訴觀眾：「我手上有『加』、『減』、『乘』、『除』
四張卡片，請問你喜歡哪一張？」
觀眾：「我要選『加』！」
魔數師：「我就知道你會選這一張！」

4、若觀眾選的是第一張『加』：
(1) 直接把第一張『加』放到桌上。

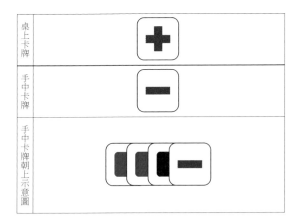

(2) 將手上卡牌的最下方兩張從底下滑出來，最上方兩張不動。

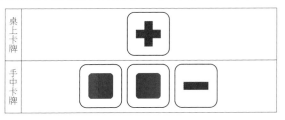

(3) 此時第二張『減』與第三張雙面卡疊在一起,只要將疊在一起的這兩張一起翻面,便會呈現手中三張反面皆為紫色的狀態。

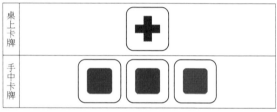

(4) 最後把桌上的『加』翻開,魔數師即可呈現只有觀眾選擇的『加』是黑色,其它三張皆是紫色的效果。

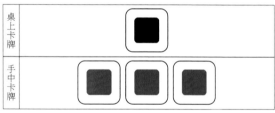

5、若觀眾選的是第五張『除』：

　(1) 先將手中的牌全部一起翻面，再把第一張『除』放到桌上。

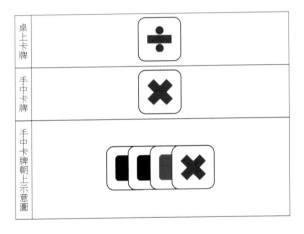

桌上卡牌	÷
手中卡牌	✖
手中卡牌朝上示意圖	✖

　(2) 後續的做法皆如同第四步驟的(2)和(3)，最後把桌上的『除』翻開，魔數師可呈現只有觀眾選擇的『除』是紫色，其它三張皆是黑色的效果。

6、若觀眾選的是第二張『減』：

(1) 先把第一張『加』下移一半，露出第二張『減』。

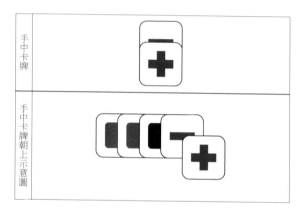

(2) 將前兩張一起往上推，讓第二張『減』上移一半，而第一張『加』移回原位。

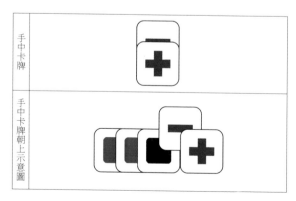

(3) 把第二張『減』抽出放到桌上。

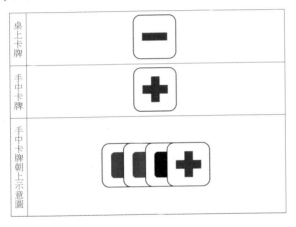

桌上卡牌	**−**
手中卡牌	**+**
手中卡牌朝上示意圖	**+**

(4) 後續的做法皆如同第四步驟的(2)和(3)，最後把桌上的『減』翻開，魔數師可呈現只有觀眾選擇的『減』是黑色，其它三張皆是紫色的效果。

7、若觀眾選的是第四張『乘』，先如同第五步驟的(1)將牌翻面，接著同第六步驟操作，最後把桌上的『乘』翻開，魔數師可呈現只有觀眾選擇的『乘』是紫色，其它三張皆是黑色的效果。

附註 『必然之擇』魔數教學

魔數效果

三張牌讓觀眾任選，無論觀眾如何選擇，魔數師都能控制觀眾的選擇！

魔數步驟

1、魔數師先準備三張牌，將要給觀眾抽到的『紅心A』放在第三張。

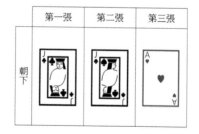

	第一張	第二張	第三張
朝下	J♣	J♣	A♥

2、魔數師問觀眾：「我手上有三張牌，你想要選第一張、第二張還是第三張？」
　　觀眾：「第三張！」
　　魔數師：「我就知道你會選這一張！」

3、若觀眾選的是第三張，直接將三張牌交給觀眾，讓他自己打開第三張。

4、若觀眾選的是第二張：

(1) 先把第一張下移一半，露出第二張牌。

(2) 將前兩張一起往上推，讓第二張上移一半，而第一張移回原位，與第三張重疊。

(3) 抓著第一張和第三張的下半部，從下方一起抽出再放到最上方。

(4) 此時『紅心A』已移到第二張，魔數師可以把三張牌攤開，讓觀眾抽出第二張。

5、若觀眾選的是第一張：

(1) 先把第一張下移一半，露出第二張牌。

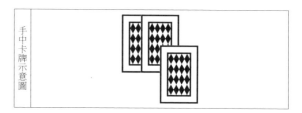

手中卡牌示意圖

(2) 將前兩張一起往上推，讓第二張上移一半，而第一張移回原位，與第三張重疊。

手中卡牌示意圖

(3) 抓著第一張和第三張的下半部，從下方一起抽出後直接翻開讓觀眾看到『紅心A』，誤導觀眾以為打開的是第一張。

(4) 讓觀眾看完後，務必再將手上的兩張牌一起放回最下方，掩飾一次抽兩張牌的事實。

Part **2.** 神蹟踢爆

最近很紅的延德教，教主是一位道貌岸然的中年人，法號『上德教主』，他的逆天神蹟一直在醫院流傳，直到一個月前有人在FB爆料社團中公開一些現象，包含騙色的靈修、騙財的捐獻，甚至是名車豪宅的供養，網民們紛紛撻伐調侃，但你以為那樣可以瓦解邪教嗎？當然不能，新聞終有一天變舊聞，而且在法律上來說，教主幾乎可以不因此沾染任何塵埃！

為什麼信者恆信？原因有二，其一來自機率，另一則是長期催眠！

先探討第一種，機率族群。醫院的重症病患比其它地方來的多且族群集中，如果把一些少數醫學奇蹟聚集起來，就是所謂的神蹟了。

普通高中數學第二冊第三章的機率，有一小節介紹條件機率與貝氏定理，時常出現一種題目：假設該重點污染區，有6%的人患有癌症，這些患有癌症的人經檢驗後，被驗出真正患有癌症的機率為90%，而不患癌症的人卻被驗出有癌症的機率為5%。你知道在這個例子裡，會有多少人高機率成為信徒嗎？

　　這個樣本空間為S，分成0.06為患有癌症、0.94為健康。

　　真正罹癌的0.06中，又分成0.9驗出有癌症、0.1誤診為正常。

　　未患癌的0.94中，又分成0.05被誤判有癌症、0.95驗出為正常。

　　會成為信眾的，就是0.94健康的人中，那0.05被誤判有癌症的，不論最後複檢結果為正常，或是從頭至尾沒有發病，都會被視為是教主神蹟！

　　這樣的機率是0.94×0.05 = 0.047，表示1000個人約有47個人會讚嘆教主、感恩教主，特別這些人又被一群有計畫及有規模的人帶動相信組織！

　　你可能會覺得，那沒有人受害啊？至少這些人活得好好的啊！

　　不，因為患有癌症而且有被檢驗出來的機率是0.06 ×0.9 = 0.054，表示1000個人中約有54個人花錢給教主並放棄正規治療，最後只落得一句太慢開悟、業障

太重！而這些人的聚集，皆源自於好姨的牽線與煽動！

第二個重點號召族群叫做『長期催眠群效』，這些人通常物質條件優渥，卻缺乏心靈上的溝通與愛！

也許大家會認為『是智商有問題嗎？怎麼會相信神蹟這種鬼話？』

我們可以思考，為什麼看到的那個紅色叫做紅色？因為我們從小便被這樣教導，就像美國人叫那顏色RED。如果自己從小在一個小島居住，被告知那個顏色叫白色，你也會認為那個顏色叫作白色，並笑那些說紅色的人是色盲！

這些人被吸收在封閉的氛圍圈，已經習慣這樣的模式（魔術）思維，像著了魔的法術，控制著心智，彷彿奉獻出一切才是生命真諦。不論是『國王遊戲小說』（虛構的服從命令殺人遊戲）或『FB藍鯨遊戲』（俄羅斯的網路謠言，讓青少年在網路過關遊戲上傳照片，提昇網路等級，起初是早起、看恐怖片、熬夜……等關卡，最後是自殘或自殺），這些都是利用人心的脆弱，製造出虛幻的成就假象，受到網路發達與電子媒體影

響，所以師長要多注意孩子的身心發展與交友情形，身邊的成人朋友也需要關懷與鼓勵，才不會讓人淪為邪教的一群！

要攻破這種氣場非常困難，不可能在台上請一個大學教授來分析機率是怎麼一回事，也不可能請一個魔術師來表演隔空抓藥或電鋸活人的戲碼，想摧毀他們的『相信』，必須讓他們直接看到或聽到新的『相信』！

我的職位很小，就是個看門的小教徒而已，因為比較年輕，多負責搬運、網路文書和門口查驗，但場內有十多名記者，他們有著尖端的密錄設備器材，那些物品我已事先幫他們準備在場內的隱密角落。接著，就是錄下一場精彩的魔術秀了……

教主要展現神蹟，今天現場有三千多人，分為上午場和下午場，各有三位見證人來問事……

已看過四場法會的莊穎，穿著制服，淡定的看著這一切，他發現每次都是安排2位新會員和1位老會員，這正是這場神蹟的關鍵。

第一位是入會兩個月的會員，由女兒陪同且穿著延德教制服的一名老婦，一直張嘴殷殷期盼的樣子。

第二位是這幾天才入會的會員，由太太陪同且西裝筆挺的一名男士，兩人散發著有錢人的驕傲。

第三位是尚未入會的美女主播，專業架式十足，一副來踢館的樣子，沒有家人陪同，是今天的新見證人。

三人各自在十分鐘前寫下自己想要問的事情，並分別裝進自己的信封袋內，只有他們自己知道寫了什麼。

護法將三個信封袋放到法盤上，由教主隔空感應……

教主煞有其事的在信封上方比劃，狀似感應到內容後說：「讓他了卻痛苦吧！為他吃齋捐獻，簽下放棄治療同意書吧！」說完拿起信封問老婦：「妳問的是這件事吧？」老婦微微點頭……

教主拆開信封，攤開摺了好幾摺的信，丟到火爐裡，並作法為老婦的先生祈福，老婦便在女兒與師姐們的攙扶下到旁邊坐下。

接著教主感應第二封，開口說道：「這生意不成，缺一個合夥人，那個人是你另一位合夥人的好友，沒有他，你們公司賺不了錢！」

這對夫妻的高傲瞬間變成崇拜，立刻讚嘆師父、感恩師父！佩服的五體投地！

教主依舊拆開信封，攤開摺了好幾摺的信，丟到火爐裡說：「把你的合夥人帶來，我可以為你們消除業障。」

最後，教主感應了第三封，還沒開口就直接把整封信燒了，淡定的說道：「主播小姐，既然妳寫著『我不相信』四個字，為什麼又要來呢？妳請回吧！我們還沒到那個緣份，等災禍降臨，妳自然會再來找我。」

這位美女電視主播整個嚇傻，眼見就要被護法們請出場外，美女主播趕緊話鋒一轉：「我可以平衡報導，替教主反駁網民的攻訐和質疑，讓我留下吧！」

教主示意護法讓她留下，接下來又是一些詞不答意的陳腔濫調，莊穎保持呆滯的臉，默默的搬運那『堆』

奉獻箱！滿滿的鈔票就這樣一箱箱的送入，為了避免鈔票影響心情與信眾觀感，奉獻箱一律用紅色皮革包覆，那種精緻奢華就是一個神棍追求的目標吧。

下午場，有二千多位信眾，加上三百多位工作人員，這種壯觀場面的氛圍，正是為了北中南萬人大會師準備。

現在……莊穎正醞釀著讓教主魔術失效的伏筆。

莊穎在教裡已經服務半年，終於得到教主青睞，成為今天下午第一位問事的老會員！而上午的美女主播陳小瑩要求再問一次真正的心事，並捐獻20萬，教主便答應再給她一次機會。最後一位則是臨時被找來的人，也就是上午那位老闆的合夥人。

什麼排隊、什麼機緣，完全就是基於利益考量，看教主覬覦哪些人的錢而已。

這個魔術看似無懈可擊，貪婪的教主希望震懾主播並納為教友，以增加對自己有利的報導；上午給大老闆那套說詞的手段，則是為了再抓個有錢人進來，根本沒

什麼神通天眼看到未來，細細推敲即可知道，教主對他
們的回答各具鬼胎。至於那個可憐的老婦，只是這個魔
術顯效的機關罷了！

　　教主在信封上方比劃後對莊穎說道：「年輕人，你
千萬不可去大陸，留在台灣發展前途才不可限量！你現
在去大陸，你心愛的女人會跟別人而去！」

　　莊穎：「啊，我不是問這個吶！我心愛的女人是奶
奶，她不會亂跑，我爺爺顧得很好！」

　　莊穎的回話引來台下數十人大笑，他們全是莊穎私
下放行的記者。

　　莊穎：「師父，您是否感應錯了，我的問題很簡
單，只是想問您我寫的這件事『會不會發生』，您其
實只須回答『會』或『不會』，我就服您、就讚嘆您
了！」

　　不愧是見過大場面的大師，教主不慌不忙地告訴
莊穎：「我早就知道你今天想挑戰我，所以我剛剛回答
你的是你心中真正的罣礙，至於信封中要問的事情，答

案早就在我的杯子底下，不妨打開信封看看你寫什麼內容，給大家公評！」

護法從法盤上拿起最下面的信封，舉高雙手，要驗證教主的預言！

莊穎心想：不就是候應預言杯，杯底寫『會』、杯墊下寫『不會』，不管打開信封後這件事會不會發生，都有相應的預言！這種基本的候應預言技巧，對不知道的人來說，確實是誇張的神蹟，但是……

打開信封後，護法的臉一陣青一陣白，而教主眉頭深鎖，大喊：「業障啊業障，燒掉它！」

美女主播趁勢要教主感應自己信中的內容，教主支吾其詞，雙手在空中隨意比劃，數十名記者鼓譟大叫騙子、神棍，整個會場花了二十多分鐘才安靜下來，教主和護法退下休息，師兄和師姐則哄騙大家念經消業障。

此時美女主播已經拿到了關鍵新聞，記者也在動亂前先行聯絡了警察朋友守候在外，都得以全身而退！邪教組織的人恨得牙癢癢，打算等風聲過了再伺機報復女

主播！

　　那天晚上，談話性節目立刻進行深入報導，斗大的媒體標題：『美女主播戰探SEAFOOD！』

　　眾多影片把騙術手法都一一被破解，該教發言人則對外宣稱遭人設局，並遺失數千萬元，直指美女主播設計陷害。

　　高人氣的美女主播利用電視台及名嘴，晚間收視率居高不下，談話性節目從原本的兩小時硬是加到三小時，因其它新聞友台記者也是美女主播請來的，更是以『美女英雄大破邪教神壇』一同報導。

　　但是……

　　神棍的錢消失了？神棍隔空感應的手法是什麼？到底莊穎的信封裡寫了什麼？

騙數小語

人生中的人脈都是命脈，
結善緣。

　　莊穎駕車送美女主播回她豪宅的途中，主播的手機不斷有來電，討論著如何剪接、標題怎麼下，友台記者也在她的監控下，除了報導神棍外，更起底女主播，而策劃這一切的軍師，全是目前正在駕車的……莊穎。

　　數月前，莊穎聯絡上女主播策動本次爆料的計劃，更傳授女主播如何受到教主注意，獻策女主播聯合其他同業，別作獨家新聞！

　　一般主播是不會答應的，但是莊穎的計劃非常有說服力，他讓女主播擔任攻擊手，各電視台報導畫面都會是這位女主播，所有觀眾一定會切換到女主播所屬的電視台，一來作人情給友台學弟妹，二來拉抬自己人氣，三來才是最重要的，因為自己不可能給自己起底，所以要利用友台起底美女主播的黑道男友，讓邪教組織有所顧忌，無法傷害她。

　　女主播是外型豔麗、手腕高超的女強人，一到家就脫光衣服衝到浴室，命令著莊穎幫她拿第二櫃第七件套裝，並催促他

進到浴室為她講解神棍的手法！

女主播泡在浴缸裡，莊穎背對著她說：「小瑩姐，是這件嗎？」

小瑩：「對啦對啦！你轉過來或先坐馬桶上，這樣說話我聽不清楚啦！」

莊穎仍背對她倒著走進浴室坐在馬桶上，說：「神棍成功的重點在選人，一定要有一位老教友，也就是利用師兄師姐，先知道這位老教友近日最在乎的事情。」

莊穎繼續說：「當三個信封ABC由上而下放到法盤上的同時，護法已將順序換成BCA。

教主早已知道A這位老教友會問什麼，所以他能順利回答，回答後他拿出信對照自己的預言時，信眾都會以為那是A的信，但其實教主拿的是B的信封，也先看了B的問題，看完後他立刻燒了信，讓大家無從驗證！

同理，回答B的問題後，又拿起C的信假裝驗證才燒掉，最後回答完C的問題，他便可直接燒了A的信，這就是神棍每次都可命中心事的手法。

仔細推敲上午場，神棍對妳和對那位大老闆說的話就是為了創造更大經濟利益，企圖吸收有力人士，只是利用先後序的巧妙，製造一個奇蹟而已。」

小瑩：「我懂了，你本來是下午場的那個A，他被你擺一道了！難怪我找來的記者們有拍到他們拿你的信封是拿最下面那一個，現在我豁然開朗了，但是為什麼你可以讓他選你當A？」

莊穎：「我騙師姐目前交往的女友是一位千金小姐，但我準備去大陸發展，他們一定會想辦法留下我，利用我認識那個虛擬的千金小姐，一方面留我繼續做事，一方面可以把千金小姐納入邪教！」

小瑩：「那你問了什麼二分法問題，居然能讓神棍無法回答會不會發生？」

信內寫著：『您的答案將是不會』。

莊穎：「把神棍回答『會』設為＋、回答『不會』設為－；信上寫的這件事有發生視為＋、沒發生視為－，此時會產生很大的矛盾，因為我寫的這句話屬性為－！

神棍若答『會』（＋），那他就錯了，因為『您的答案將是不會』這件事並沒有發生（－），正負得負（－）；神棍若答『不會』（－），那他也錯了，因為『您的答案將是不會』這件事確實有發生（＋），負負得正（＋）；因此他的答案和結果永遠相反。」

小瑩：「哈哈，幫我把手機拿來，我叫道具組作這手板好在新聞中說明，這太有意思了，你真是聰明啊！」

莊穎背對小瑩遞手機，讓手機差點掉下去，被小瑩數落了一

下，更被調侃說：「我都不怕你看了，你在怕什麼啦！宅男屌絲啊你？！」

當小瑩起身，莊穎拿起大浴巾包住小瑩，以壁咚的姿勢看著她說：「妳不需要證明自己的魅力，更不需要依靠任何人往上爬，請收起妳偽裝的水袖，在妳揮舞的時候會令人傷心，同時也會傷害自己。」說完，莊穎在她額頭上輕吻了一下，就帶上門去客廳了！

小瑩自此態度不再輕浮做作，恢復專業的主播形象與氣質，散發自信與美麗！

莊穎領著小瑩出停車場的電梯門後，立刻把鑰匙丟給她叫她快跑……

兩名彪形大漢迎面而來，莊穎將身上的背包往其中一人臉上砸去，順勢以反手摔將對方手臂折斷。

反手摔是合氣道基本技巧，動作影星史帝芬席革、傑森·史塔森都是這類武術高手，但是這種武術必需加強攻擊性拳擊訓練，在使用上適合力氣小的人作應變，並不適合久戰，更何況莊穎與大漢體型相差懸殊！擊倒一人已是極限，早有被另一人慘打的心理準備，但至少讓小瑩脫身。

就在碗公大的拳頭快擊中莊穎太陽穴時，一個扎實的側踢正中大漢的喉頭！而且是……高跟鞋！$\frac{F}{A} = P$，壓力與受力面積成反比，小瑩的高跟鞋細的可以，再加上正規的跆拳側踢命中喉頭，有可能殺死人的。

兩人雖暫居上風，也知道現在最重要的是『跑』！

衝回車上後，莊穎急忙發動猛踩油門，離開前看到豪宅保全躺在車道旁，小瑩立刻報警並叫救護車及……通知自家記者，最後更通知了莊穎安排的角頭老大，讓魷魚哥到現場關切，增加小瑩男友是魷魚哥的新聞真實度。

小瑩：「弟，你剛剛好帥！姐有點喜歡你了！」

莊穎：「姐，妳剛剛好酷！弟有點害怕妳了！」

兩人不約而同噗哧而笑。

到了電視台，小瑩冷不防在莊穎臉頰親了一下說：「還你的，謝謝。」

莊穎晚上沒課，楊芮約他吃晚餐，莊穎以安全為由，帶楊芮回租屋處看電視吃比薩。

楊芮：「你快告訴我上次那個候應預言！還有怎麼吃掉狐狸？」

莊穎剛解釋完，電視恰正播放今天發生的事，楊芮看得目不轉睛，直到主播解釋ABC偷換成BCA，因為楊芮聽不明白，便要求莊穎說明，莊穎拿出隨身的撲克牌，熟練的洗完放到桌上，並把52張牌攤亂於桌面。

莊穎：「妳會點到一張梅花5。」

逆轉騙數

楊芮隨機點了一張，莊穎拿起那張牌的同時説：「妳會再點到紅心Q。」

楊芮再隨機點一張，莊穎拿起那張牌時又説：「我將會點到黑桃7。」説完，他隨意抽走一張。

莊穎：「妳還記得我預言哪三張牌嗎？」

楊芮：「梅花5、紅心Q、黑桃7！」

莊穎打開手上三張牌，果然完全命中，楊芮簡直不敢相信自己的眼睛！

莊穎：「很簡單的，我洗完牌記住了最後一張梅花5，攤牌後記住它的位置，先説妳將點到梅花5，妳點完，我拿起那張牌看到是紅心Q，就預言妳將再點到紅心Q，妳第二張點了黑桃7，我拿起看到後，就説我會點到黑桃7，最後我只要去抽那張梅花5，三張預言牌就都在我手上了！妳看到的順序是ABC，但答案真正的順序是BCA，利用的就是這樣的魔術技巧。」

楊芮：「所以教主一定會安排老教友當第一位見證者，就和那張梅花5一樣，是優先知道的答案，卻是最後一張牌，也就是最後一個信封！」莊穎微笑著點了點頭。

楊芮：「雖然這個組織將瓦解，可是那些受害人被騙的錢和健康全都要回來了！」

莊穎：「當天的錢我已經利用障眼法，在推送捐獻箱時調包

箱子了，再利用戶外假工程車的風管，將鈔票全部吸走，扣除主播的二十萬，還餘一千多萬元的現金！需要錢治療的，我有派人把錢送給他們，至於以前被騙走的，只能想辦法再從其它地方要回來了！」

楊芮：「所以那天的錢……你應該交給警察吧？！」

莊穎：「那救不了人，更何況我也需要錢！」

楊芮：「你……！你怎麼敢把這些事情告訴我？」

莊穎：「我也不知道，只是覺得和妳一起很放心，也很開心！我送妳回去吧，時間有點晚了。」

莊穎陪楊芮回到學校宿舍，楊芮覺得這個人值得信任卻又神祕，那副書呆子的宅男外表下，似乎有著另一層灰色甚至是黑暗的一面！

楊芮：「今天謝謝你的晚餐，下次換我請客。」

莊穎：「我們最近不要見面，更別讓好姨知道我們熟識！該是好姨下地獄的時候了，先這樣吧。」

在楊芮反覆思考這句話，尚未回神時，莊穎已消失在夜燈下……

Part **3**. 見色忘指

莊穎回家後收到一則附件為影片的簡訊，看到楊芮竟然……正被好姨帶往『惡魔大樓』！

惡魔大樓是闇黑界有名的賭命大樓，只有少數人可以活著出來，有錢人提供遊戲讓裡面的人賭命，參賽者有人是為了優渥獎金、有人則是欠了鉅額債款被抓進去，這幾年吸引了許多窮途末路的人參加，即使只有少數人能活著出來，但仍有許多人受不了精神壓力又回到遊戲中，不過最後不是下場淒慘，就是命喪其中。

莊穎看完訊息暫時理不出頭緒，只好先打電話給教授請假，並麻煩教授幫忙照顧醫院的奶奶，教授憂心的告訴莊穎：「活下去最重要，有餘力必須存善念救人！」

莊穎根本沒把教授的叮嚀聽進去，他趕往傳說中的惡魔大樓，只為救回楊芮，當然……這時候報警是沒有用的，這股闇黑勢力幾乎控制整個世界，所有名校的兄弟會和姐妹會，或是傳言用高智商控制世界經濟的光明會，都有他們的成員，莊穎也不敢告訴記者，因為他知道，這樣可能會害他們也命喪黃泉。

　　循著簡訊的指示，莊穎到了一個荒郊墳場，好姨早已在那等候，幾個彪形大漢把莊穎套上頭套推上車，並餵藥讓他昏睡。

　　莊穎醒來時，已身處惡魔大樓裡，他不知時間過了多久、離原來的地方多遠，手機和手錶也被取走，現場每個人都被套上一件寫著大大號碼的背心，四處佈滿攝影機，包含廁所也是，沒有一絲死角。

　　這裡沒有人權，攝影機背後的世界是喝著高貴紅酒、日擲千金的政商賭客，在他們眼中，大樓裡的人比廢物畜牲還不如。

　　空曠卻不失高雅的大廳中，最前方的舞台出現了一位美麗的主持人，低胸禮服與濃妝，血色紅唇的微笑如同蛇蠍，好似稍有不慎，就會被她吞食。

　　主持人拿起麥克風說：「歡迎大家來到贏取人生機會的金幣大樓，等一下每個人有十枚金幣，每一枚金幣都價值三萬美金。遊戲規則是：手上若沒有金幣，我們會取下你的器官來補償；若萬一在遊戲中不幸喪命，會將你原有的金幣平分給你的隊友。

未來這一週，你們100個參加者都要通過七個關卡，一日一關。大家隨時都可以去餐飲區享用美食佳餚，或到房間休息睡覺，但是每個關卡必須在24小時內完成。建議養足精神，太出風頭的選手通常賠率很高，攝影機背後的人都在額外賭你有多快失去生命，不要表現得太差喔？哈哈哈哈哈～」

　　美女主持人尖銳刺耳的笑聲迴盪在這諾大的空間中，而參賽者開始浮躁，並議論紛紛。

　　莊穎不理會大家的揪團組隊，他快速找到了楊芮，將她從別人手中拉回質問：「妳怎麼會來這裡？」

　　楊芮淚眼汪汪的看著莊穎說：「因為媽咪被他們抓走了，我一定要來這裡救回媽咪。」

　　莊穎：「妳這個……（笨蛋），算了，現在起妳要緊緊跟著我，千萬不要離開我的視線。」

　　楊芮：「他們找我組隊，你要不要一起？他們說先把資金變多，形成互助團體後，可以互相照應並壯大，組成共好的團隊。」

　　莊穎對著天然呆的楊芮說：「別傻了，在這裡的人大多是走投無路的騙徒及賭徒，那些穿著天使外衣的惡魔，才真的可怕！妳聽好，不要擅自做任何決定，在這裡每一步都要小心謹慎。」

　　此時，大廳上已大致分成十多個團隊。

　　西裝哥率領的團隊有13人，每個人看起來都冷靜睿智、服裝正式，從一開始就聚在一起。

　　刺青哥率領的團隊有32人，江湖味濃厚，旁邊有幾名小弟，網羅了好幾位看來尖嘴猴腮、好似有毒癮的人組成一個幫派。

　　彌勒哥率領的團隊有27人，是僅次於刺青哥的大團隊，方才就是他聳恿楊芮加入團隊，並以互助會名義，強調要靠一群人的力量與互助才能順利過關。這道理聽來沒問題，但莊穎直覺認為彌勒哥很不尋常，因為彌勒哥的嘴角永遠保持著完美的笑容，卻又略顯陰森！

　　除了三大陣營外，剩下的不是個體，就是好似情侶組的兩人團體，其中特別吸引莊穎注意的，是一名沒有

與任何人互動，一直在餐飲區吃著美食的高中生，他將刀叉藏在背心的內袋，而這恰好也是莊穎正在叮囑楊芮跟著他一起做的事情，這些武器不是為了對付主辦單位的人，而是避免被現場各懷鬼胎的人搶奪金幣。

當大家開始討論金幣該如何保管及應用時，莊穎直接拉著想湊過去聽的楊芮去找柳橙汁喝，又把楊芮帶到洗手間外，並叮嚀她不要亂跑，在門外跟他聊天。

突然，大廳傳來巨大聲響與哀嚎，楊芮害怕的告訴莊穎好像有人出事了，莊穎立刻把楊芮抱進洗手間裡，直到聲響結束，莊穎才牽著楊芮的手回大廳，只見地板血跡斑斑，彌勒哥仍保持著詭譎的微笑，但是他的團隊只剩下6人……

剛剛有21人被殺害或抓走了，因為……他們身上沒有金幣！

遊戲還沒開始，怎麼會沒有金幣？

原來彌勒哥哄騙大家資金要統一保管，如果有人輸光，他可以拿金幣救大家，相信他的人交出金幣後才知

道受騙，存活的另外5人原本就是彌勒哥詐騙組織的幹部，當受害者交出全部金幣，身上背心的感應裝置會通知主辦單位，於是他們立刻遭到暴力驅離，成為活體器官摘除的對象，而反抗的結果便是遭到更殘忍的對待。

事發後，現場清潔人員花不到五分鐘，大廳已恢復乾淨美麗的模樣，彷彿一切從沒發生過。

接著，主持人用美麗卻邪惡的笑容宣布了第一關的過關條件：「第一關，『見色忘指』！最小賭資為3枚金幣及一根手指，賠率1:3（賭三個金幣，勝了得九個金幣），每人最多玩10次、最少玩1次，如果願意賠上腳趾，可以賭更多次呢！哈哈哈哈哈！大家放心，我們有醫療團隊會幫忙止血，可是止痛藥要花費一枚金幣，端看個人覺得值不值得囉！

這就像許多醫療方式，健保和自費是不一樣的，努力賺錢就是人生！誰讓你們這群可憐蟲蹉跎了自己的人生，該用功的時候玩物喪志，才落得今天的下場！

好啦，自己進遊戲室開始遊戲吧，一次只能進去一個人，集滿20枚金幣才能進入下一關！」

　　目前來說，有最大優勢的是彌勒哥的隊伍，他們共有270枚金幣，現在只剩六個人平分，每人45枚金幣，因此每人只需玩一次，下最低賭注，不論是輸是贏，都得以進入下一個關卡。

　　各隊的人紛紛投票或抽籤，陸續有人進入遊戲室，而各個遊戲室也不斷傳來哀嚎聲……

　　出乎原先預料的是彌勒哥的隊伍居然只有彌勒哥全身而退，兩人慘遭一根斷指，其他三人則輸了全部都被帶走了！

　　莊穎很想獲取資訊，但他最不想交談的人就是彌勒哥，這個忠厚外表下的陰險黑心，一開始雖用互助會號召，卻以機巧詐騙手段鞏固自己利益，最後更不惜犧牲同伴的手指換得資訊取得優勢，所以輪到他進入遊戲室時，才得以憑藉充足的資訊讓自己全身而退，這樣的人萬萬不可信任！

　　莊穎要楊芮留下一枚金幣在身上，剩下的都給他，讓他先進遊戲室內多贏些金幣，又特別告誡她千萬不能

離開！

　　楊芮擔心的抓著莊穎手臂，莊穎要她別害怕，並在她額頭上吻了一下，安慰她說：「放心，一定可以過關的。」

　　莊穎進入遊戲室後，四周張望了下。小小的遊戲室內只有一張桌子，桌上放著一副全新的撲克牌，一位主辦單位的工作人員身兼關主站在桌子一邊，對莊穎露出專業的微笑，他將一張紙交給莊穎。

　　關主開始宣布遊戲規則：

請在下面三個空格
填上顏色

(　) (　) (　)

1. 三個空格要填上B（黑色）或R（紅色）。

2. 將52張撲克牌洗牌疊好，依序一張張翻開撲克牌，直到連續三張牌的顏色和自己寫的順序一樣，即可收取桌上的牌為一墩。

3. 52張全翻開後結束，墩數多者為勝。

4. 玩家可先打開前三張牌，再決定『先攻』或『後攻』。

5. 如果玩家決定『後攻』，關主只能先填前兩格顏色，等玩家寫完三格顏色後，關主才補上最後一格顏色。

莊穎把牌拆開洗亂牌序後，打開了前三張牌，它們的顏色依序為B（黑色）、R（紅色）、R（紅色）。

莊穎決定要『後攻』，關主笑著說：「最初三張牌就得一墩這麼大的優勢，你竟然不要？哈哈哈！好，我選（B）（R）（　　）。」

莊穎：「我選BBR。」

關主：「那我就BRR囉，先搶一墩。」

最後……

莊穎帶著57枚金幣和包紮的小指出來，楊芮忍不住潰堤，趴在莊穎身上痛哭失聲，待楊芮稍微平復後，莊穎將23枚金幣交給楊芮，叮囑一番後，就讓楊芮進到遊戲室裡面。

就在此時，西裝哥的團隊都全身而退，每人手中皆有30枚金幣。

神祕高中生不只全身而退，身上更有190枚金幣！

刺青哥團隊還在焦急於該如何分配人力與金幣……

許多人輸了指頭，甚至輸了全部……還有一些人，手上只剩下一枚金幣，絕望地等待救助……

鐘面上的指針慢慢飄移……

莊穎直到楊芮安全出來才放下心，這時莊穎身上……有354枚金幣！

進入第二關的人，已經剩不到六十人了，其中手指完好的人數更在五十以下……

解密：見色忘指

騙數小語

小心所謂的優先優勢，
猜拳讓你先出你覺得是
優勢嗎？

　　楊芮心疼的握著莊穎包紮的手問：「為什麼你身上多那麼多金幣？」

　　莊穎：「我去找刺青哥，把方法寫在紙條上給他，他們每人帶20枚金幣去賭，都各賺回60枚，且每人給我10枚，因此我瞬間獲得320枚，加上身上原有的34枚，就有354枚了。」

　　楊芮淚眼婆娑問：「你進去的時間很短，玩了幾次？」

　　莊穎：「……兩次。」

　　楊芮若有所思的擦乾淚，表情突然變回微笑，又問道：「你的必勝策略是怎麼擬訂的？」

　　莊穎：「我們再看一次規則：

1. 三個空格要填上B（黑色）或R（紅色）。

2. 將52張撲克牌洗牌疊好，依序一張張翻開撲克牌，直到連續三張牌的顏色和自己寫的順序一樣，即可收取桌上的牌為一墩。

3. 52張全翻開後結束，墩數多者為勝。

4. 玩家可先打開前三張牌，再決定『先攻』或『後攻』。

5. 如果玩家決定『後攻』，關主只能先填前兩格顏色，等玩家寫完三格顏色後，關主才補上最後一格顏色。

　　仔細想想，如果妳先選BBR，我只要選RBB或是BBB，我的尾巴就是妳的起始狀態，可以在妳的選項形成前把牌收走。以BBR來說，我選RBB會比BBB更佳，一來是我若選BBB，則起始狀態和你相同，第三張變成賭機率，二來是紅黑比例一樣，選BBB對我不利，因此RBB就是專門剋制BBR的牌型！

　　第4條規則是利用心理盲點。

　　這裡規則複雜，沒有耐心的人不會去思考，直覺打開三張牌還可以先選，當然先選擇決定紅黑順序；另外一個用意是，如果挑戰者後攻，但是若第一張起始牌顏色選錯，仍可能讓關主有優勢，因此這個賭局只有一條路可以突圍。此外，『機率大』不代表『一定』，這個觀念是初中數學就建立的，所以那個天才高中生拿到190枚金幣，也不敢貿然玩下去！」

　　楊芮：「他連贏三次，而且第二次後每次保留10枚，才會是

190，是以防萬一的保守攻略，如果他每次全押應該成等比數列，要有270枚才對。」

　　莊穎瞬間起雞皮疙瘩，這個天然呆的女孩似乎不像外表的呆，剛剛的分析速度不是一般人具備的數感。

　　楊芮拿出莊穎給她的必勝小抄：

<u>BB</u>（　）→R<u>BB</u>

<u>BR</u>（　）→BB<u>R</u>

<u>RB</u>（　）→RR<u>B</u>

<u>RR</u>（　）→B<u>RR</u>

　　她開心說道：「策略可濃縮成一句口訣喔，叫做『尾捅它頭，不自捅』。」

　　莊穎佩服這個天然呆卻又精怪的女孩：「妳的口訣很厲害欸，後面兩碼與它的前兩碼相同，就是捅(同)它頭；自己三碼的頭尾不能相同就是不自捅(同)。妳教的比我好，我如果這樣教那個刺青哥，會不會被他捅一刀啊？哈哈。」

　　楊芮笑著說：「尾同它頭我很清楚了，但還是有點不懂為什麼自己的第一碼和第三碼不能一樣？」

　　莊穎：「我再舉個明顯例子，對方若寫RB（　），尾同它頭的情形有RR<u>B</u>或是BR<u>B</u>，這時對方第三格若填上B變成R<u>RB</u>，那我

們不管選RRB還是BRB都是優勢，符合尾同它頭；但是如果對方第三格填上R呢？當對方是RBR時，我們RRB依然優勢，可是BRB就互相牽制了，因為對方的尾巴也和我們的頭一樣。」

莊穎也簡單的畫了張表格，表達各類牌型的勝率：

對手	自己	獲勝機率（%）	平手機率（%）
BBB	RBB	99.5	0.4
BBR	RBB	93.5	3.8
BRB	BBR	80.1	8.3
BRR	BBR	88.3	6.5
RBB	RRB	88.3	6.5
RBR	RRB	80.1	8.3
RRB	BRR	93.5	3.8
RRR	BRR	99.5	0.4

楊芮：「我懂了，就是我們的尾巴要捅他的頭，但是我們的頭不能被他的尾巴捅到嘛！」

莊穎哈哈大笑：「好了，別再捅了，我們吃完東西，趕快洗個澡早點睡吧，明天不知道還有什麼挑戰呢！我擔心妳一個人危險，就和妳住一間吧！妳等一下睡床，我睡地上，晚上放尊重點，不要對我亂來喔！」

楊芮翻白眼笑罵說：「你管好你自己就好啦！」

其實莊穎心中仍在疑惑楊芮為何會到這個地方救媽咪，但他不想讓楊芮擔心或心情不好，只故意說笑引開她的注意力，用金幣變了幾個魔術哄她入睡後，自己躺到地上，靜靜地望向天花板……

Part **4**. 心路懸命

早，廣播就通知所有人到大廳集合，除享用豐盛的美食，更有親切的美女護士幫忙換藥，這種可怕的心境催眠，所有人仿佛在大飯店渡假，沒有昨天的肅殺詭異氣氛，取而代之的危險已是理所當然，彷彿人性正被一絲一絲的抹滅！

今天大家被告知可以用一枚金幣購買美麗的衣服與飾品，並會在採購品繡上或刻上個人的名字，但莊穎和楊芮兩人並沒有購買衝動，因為房間內的換洗貼身衣物一應俱全，還是高質量名牌。儘管如此，仍有超過一半的人採買，西裝哥的團隊就全隊購買。此舉想來也合理，未來險路重重，想吃飽喝足、把自己打扮體面，也是人之常情。

老莫，一個貌似流浪漢的老人，昨天斷了一根手指，是莊穎教他必勝策略才得以存活的。老莫捨不得花錢買止痛藥，全身又髒又臭，莊穎拿出自己的金幣要主辦單位讓老莫去換藥並洗澡換裝，老莫謝過莊穎後就離開了……

其實昨天一堆散戶都是受到莊穎低調的幫助，莊穎告訴A如何獲勝，唯一要求的回報就是A必須去告訴B、B

再告訴C，這樣一來，主辦單位不會發現是莊穎在教大家必勝策略，他才可以低調幫助這些人存活下來。

美女主持人臉上堆著邪惡嫵媚的笑容對大家說：「昨天晚上有人企圖逃跑，被同隊舉報，所以被處以極刑，並將他的金幣平分給隊員，奉勸大家千萬千萬別想逃跑或攻擊主辦單位的人，否則旁邊這群武士，會讓你用最痛苦的方法死去喔！哈哈哈哈哈！」

莊穎不懂這有什麼好笑的，真是變態……

美女主持人熱情的說：「大家進電梯吧！我們要去很高很高的地方，今天的遊戲是『心路懸命』！遊戲規則電梯小姐會發給大家，要好好閱讀喔！因為這次是1:4的賭局，一失誤就是一條命了！過關條件是每人100枚金幣！最多只能玩三次，請大家要注意囉！」

所有人一起進入電梯後打開遊戲規則閱讀：

1. 起點有五個滑梯入口：甲、乙、丙、丁、戊。

2. 終點有五個滑梯出口：A、B、C、D、E。

3. 入口跟出口之間有五個臉譜通道區，每次會隨機抽一個出來，剩下四個通道則在出入口之間任意組合（前後順序對調）。

4. 可以只投擲金幣進入口觀察金幣的流向，至多測試三次。

5. 每次會有兩個出口是安全的，有軟墊緩衝，其餘三個出口會直接從數十層樓高墜落到地面。

6. 每間遊戲室最多容納六人，每人最低賭注為10枚金幣，同間遊戲室的人可以一起跳進滑梯入口。

7. 過關條件：每人100枚金幣，至多玩三次。

8. 請注意，要進入下一關，各組手指頭總數必須為偶數。

讀完這些，電梯竟然還沒到達，那挑戰一旦失敗，墜下的高度必定令人粉身碎骨。

莊穎和楊芮兩人進入了同一間遊戲室，楊芮看著眼前的裝置驚呼：「我的天啊！這些機械裝置看起來就像

迪士尼遊樂設施一樣，但可怕的是，五個入口只有40%活命的機會！還有手指數量的過關條件，我們就算贏了獎金，還得在時間內去招募或花錢找人同組……」

莊穎一語不發的看著那驚人的機械裝置……

從兩人所在的視角看過去，共有七個大型方塊往斜下方排列，第一個方塊有五個入口，通道像溜滑梯一樣，但中間的五個方塊錯綜複雜，兩人根本看不清裡面通道的走向。

五個方塊每次會抽出一個不用，剩下四個方塊隨機排列，最後的方塊是五個出口，只有兩個滑梯出口外設置軟墊銜接，剩下三個則是直達萬丈深淵……

　　莊穎要楊芮到餐飲區拿食物跟柳橙汁進來，自己則半臥半坐在牆邊，思考著下一步的策略。

　　楊芮剛倒了一杯柳橙汁，只見莊穎從遊戲室衝出來，因為他身上的金幣都不見了！他推論是在剛剛擁擠的電梯中，由於自己太專注閱讀遊戲規則，才讓身上的金幣全被偷走。

　　莊穎方寸大亂，焦急的向主辦單位求救，因為主辦單位可以監控金幣數，一查便知誰是小偷，但主辦單位卻冷漠地回應：「這就是社會，自己的東西要自己保管好。」

　　在場的其他人都冷眼旁觀，沒有人幫莊穎，甚至有人幸災樂禍的質疑主辦單位為什麼沒把身無分文的莊穎抓走？

　　楊芮放下手上的柳橙汁，迅速拿出身上的金幣遞給莊穎，沒想到莊穎卻脫下鞋子，從鞋裡拿出一枚金幣說：「還好我藏有一枚防身，這裡的人真的太卑劣了！」

看到莊穎藏了一枚金幣，多數人都很驚訝，也紛紛拿起一枚金幣放在自己的鞋子裡。

楊芮擔心的問：「怎麼辦？昨天你說為了安全要先留下10枚，所以我只下13枚，現在身上只有49枚金幣，夠嗎？」

莊穎：「我剛剛想到一個策略，雖然扣除防身金幣我們只有49枚有點危險，但這無疑是社會縮影。昨天我要多賺一些，就是知道人生不能只求及格過關，更要未雨綢繆。現在這個局勢，非常險峻，我很抱歉！」

楊芮抱住莊穎說：「沒事，我養你，做本宮的男人！」

莊穎被楊芮的樂觀和甜蜜逗笑了，整理好情緒後，用燦爛的微笑看著楊芮，拿起食物和柳橙汁，似乎被甜蜜的愛充滿電了。

楊芮看著莊穎可愛的模樣，指著被他咬平的吸管笑說：「哈哈，你是小朋友喔？！居然還會咬吸管。」

此時所有人都陸續進入遊戲室，西裝哥團隊的13人

全部分散，每人各自進入遊戲室，而刺青哥和彌勒哥決定短暫合作，先將兩團隊合併為大幫派，並開始分派所有人的配搭……

正當天才高中生小書要隻身進入遊戲室時，一對情侶檔拉住了小書，拜託他讓他們一起闖關。

這對情侶是被詐騙集團詐騙後又吸收為車手，他們第一關是靠著莊穎最後把策略分享給大家才能存活下來的。自知沒有能力過關活命的兩人，覺得各隊的首領都凶神惡煞、陰險狡詐，只有被媒體報導過的這個天才高中生駭客看起來比較無害。

小書並不介意他們加入，就領著他們進入遊戲室，感應到有人進入的機械裝置也自動運轉了起來，並在小螢幕上顯示了第一次組合狀態。

看到安全出口為A、C，小書著手進行了第一次的金幣測試，測試後他說：「損失21枚金幣了。」

情侶檔：「一次損失這麼多？」

小書面無表情的回應：「對，我下31枚，只回收10枚。」他邊記錄著結果邊說：「果然，和吃角子老虎一樣，回收的金幣裡並沒有我丟進去的金幣。」

入口	金幣測試	露齒				安全出口		結論
甲	1	親親	驚訝	挑眉	困擾	A	10	通到AC的是乙丁
乙	2					B		
丙	4					C		
丁	8					D		
戊	16					E		

情侶檔：「為什麼是用1、2、4、8、16這樣的數量測試？」

小書說：「如果用1、2、3、4、5這種等差數列，一旦回收7個金幣，會無法判斷是來自2和5還是3和4，這樣不僅會浪費15枚金幣，還得不到有用的資訊，所以要用等比數列，也就是用二進制執行兩個數相加的判別。」

情侶檔：「真的是天才耶！進來才幾秒你就想到這種方式，太厲害了吧？」

機械裝置重新組合後，小螢幕顯示了第二次的組合，其中D、E為安全出口，小書又用31枚測試，這次回收了24枚，而且小書的金幣有做記號，他第一次就發現機器送回給他的金幣不是之前他投進去的，他很慶幸自己採取二進位判斷，沒有白白浪費兩次機會。

入口	金幣測試	驚訝				安全出口		結論
甲	1	挑眉	困擾	親親	露齒	A	24	通到DE的是丁戊
乙	2					B		
丙	4					C		
丁	8					D		
戊	16					E		

機械裝置開始第三次的組合，機器的運轉聲厚實雄壯，情侶檔知道小書正處於緊張狀態，不敢打擾……

小螢幕顯示了最後一次組合，這次B與D是安全出口。小書仍測試31枚金幣，只回收9枚，損失了22枚。

入口	金幣測試	親親				安全出口		結論
甲	1	露齒	驚訝	困擾	挑眉	A	9	通到BD的是甲丁
乙	2					B		
丙	4					C		
丁	8					D		
戊	16					E		

三次測試一共損失50枚，小書認為算是幸運了，因為這個實驗最差的狀況必須用掉87枚，也就是說至少要有87枚金幣才能確保可以順利完成實驗。

　　小書一測試完就對情侶檔說：「你們去找剛剛說錢被偷的那個人，把這100枚金幣拿給他，如果找不到他，交給他身旁那個女生也行，我猜他應該不會出遊戲室了，就說是我借他的，如果他手中也握有實驗數據，請他們把資訊和你們交流，我想和他一起破解。」

　　同時，在另一間遊戲室裡，莊穎做完三次測試後，他讓楊芮獨自一人在遊戲室等他，自己離開了一下，沒過多久，只見莊穎抱回一堆金幣對楊芮說：「我們現在剩下378枚！」

　　楊芮：「你的金幣？沒被偷？！」

　　莊穎：「對，我藏在房間，剛剛故意製造的狀況有兩個目的，一個是要提醒大家保命方式，另一個是想判斷現場所有人的友善程度。來，100枚留給妳，我先自己闖關，如果我兩次皆勝，第三次我會抱著妳和妳一起滑進去，所以別害怕！

　　但是……即使用我發現的策略，也可能還存有沒考量到的陷阱……如果我在某一次失敗，妳就放棄我的策略，去賭$\frac{2}{5}$的機會吧！怕等一下沒機會說，所以我想先告

訴妳，雖然認識妳不久，但是我喜歡妳，一見鍾情的那
種。」

　　莊穎把楊芮推到牆邊背對入口，要楊芮從1慢慢數到
10，他準備要變魔術給她看，楊芮哽咽的開始數數。

　　莊穎看著轉動後的新組合方式，這次的安全出口是
B、E，莊穎把278枚金幣投向甲，自己跳向丁⋯⋯

入口	預測	挑眉				安全出口		結論
甲	B	驚訝	露齒	困擾	親親	A		甲丁安全
乙	C					B	✔	
丙	D					C		
丁	E					D		
戊	A					E	✔	

正當楊芮數到10轉身時，莊穎已經抱著1112枚金幣吻向楊芮的唇。

楊芮抓住莊穎不放說：「你知道你這樣很殘忍、很自私嗎？我不放手了，要跳一起跳！」

莊穎溫柔擦去楊芮的淚，抱住她說：「我們至少要有一個人活下去，這樣還能幫助對方的家人，不過經過第四次的成功，我相信我的推論無誤，我們抱著1212枚金幣一起滑進去吧！妳別怕，就當是遊樂園的溜滑梯。」

接下來的兩次，他們將全額賭下，抱在一起穿越滑梯的兩人，就像在遊樂場裡的情侶，在軌道中快速穿梭擁吻，坐擁從天而降的金幣，完全忘卻自己正處於死亡遊戲之中！

入口	預測	困擾				安全出口		結論
甲	C	挑眉	驚訝	露齒	親親	A	✔	丙丁安全
乙	D					B		
丙	E					C		
丁	A					D		
戊	B					E	✔	

　　A、E安全，莊穎知道丙跟丁是安全入口，他們選了丙。

入口	預測	親親				安全出口		結論
甲	D	驚訝	露齒	挑眉	困擾	A		甲戊安全
乙	E					B		
丙	A					C	✔	
丁	B					D	✔	
戊	C					E		

　　C、D安全，莊穎知道甲跟戊是安全入口，他們選了戊。

　　莊穎和楊芮順利過關後，開心的抱著19392枚金幣回到餐飲區。

　　由於存活的人金幣越來越多，主辦單位開放讓大家辦理儲值卡，將金幣存入卡片中，重量才不那麼重。

　　莊穎告訴楊芮：「我們仍須放一些金幣在身上，可以私下作交易，以防卡片被限制使用或被偷而陷入絕境，現在能活下來的人，幾乎都身懷鉅款，他們不是絕頂聰明就是無比幸運，我們一定要小心的步步為營。」於是他們各儲9500枚進卡片，身上仍各帶196枚。

　　跟天才高中生同組的那對情侶好不容易找到莊穎，但只和莊穎講了幾句話，就被莊穎催促離開……

　　情侶檔回到遊戲室告訴小書說：「莊穎已經成功破關了，他叫我把這個交給你，說這樣你就會明白，並要我代他謝謝你的善良與溫暖。」

入口	預測	親親3				安全出口		結論
甲	D					A		
乙	E					B		
丙	A	驚訝0	露齒4	挑眉1	困擾2	C	✓	甲戊 安全
丁	B					D	✓	
戊	C					E		

　　這是莊穎最後闖關的筆記，他在上面加註了幾個數字，小書看完馬上明白，瞪大眼睛說：「他真的好強，居然觀察到這個細節，而且只用少量金幣就實驗成功，超越我數百倍，我們可以安全過關了。」

　　情侶檔：「哇塞！能被天才說是天才的人，是外星人嗎？我的老天鵝啊！」

　　小書把莊穎的圖表改動一下，試圖解釋給情侶檔聽。

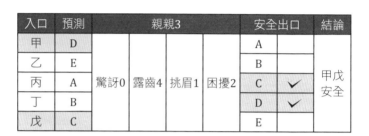

入口	出口		親親3→走3步
甲▼	A開始▼	1步→A	臉譜的嘴巴就是步數暗號
	1步→B	2步→B	3號被拿走
	2步→C	3步→C	則出口與入口會相差三步
	3步→D	D	甲→D
戊▼	E	E開始▼	戊→C

　　情侶檔不好意思的說：「我們聽不懂，只知道好像很厲害，你帶我們走就好了，我們不用懂沒有關係，呵呵！」

　　小書無奈的笑了笑，便帶著他們順利過關。

　　從遊戲室出來後，又有兩位只剩7根和9根手指的人表示想加入小書，因為這樣五人手指總數仍是偶數，小書便沒有拒絕。

　　莊穎沒有機會救還在遊戲室內的人，才不一會兒功夫，他發現散戶幾乎全消失了，他找不到人擴充小組，好讓自己小組的手指總數變成偶數。原本想找刺青哥買一個奇數指頭的人，但被拒絕了，雖然老莫幸運的活了下來，卻已經加入刺青哥的團隊。所有的組別都剛好偶數根手指，沒有人願意幫助莊穎……

　　美麗的主持人靠近莊穎說：「小帥哥，這裡的人最後只有少數幾個能帶著鉅額獎金活著出去，第二關能通過的也都是可敬的對手，少一個算一個，別在社會上討人情，在這個社會上只要討了人情，失去的將不只是人情，甚至連朋友都沒了！哈哈哈哈哈！玻璃心碎了

吧？！小朋友！你死定了！」

　　楊芮推開女主持人說：「不會，我切下一根手指就行了，莊穎，別求人家，我陪你！」

　　美麗的主持人：「哇哈哈哈哈！太可愛了，你們這些小朋友，好浪漫啊，哈哈哈，這次的挑選對象全部是詐騙高手，唔，還談真愛呢，哈哈哈！」

　　藉由剛剛與眾人接觸所取得的情報，莊穎已對目前場中的人有基本的認知。

　　冷眼旁觀的西裝哥團隊，全員13人都是專門玩龐氏騙局和期貨融資的高手，也就是傳說中冷血斯文的吸金魔鬼。

　　13這個數字正是他們的最愛，剛剛過關也是利用13人分13組，投下1到3枚不等的金幣，進行39次的資訊分析得到結論，這群玩大數據的高手，利用分析數據過關對他們來說如同家常便飯，現在只自顧自的享用著美酒美食。

　　刺青哥是暴力討債、街頭設局、詐騙獨居老人的頭頭；彌勒哥則是表面善良、利用宮廟現神蹟的魔術高手，專門騙財騙色。

　　他們兩組成大幫派後，把所有人分成三人一組，用金幣取得三次資訊，雖然沒有成功推論，但有看出一點點端倪，又讓每組三人一個個去試，使每間遊戲室至少得出6組數據，而當某間遊戲室出現他們判定為安全的狀況時就加入該組，以求活命，不過也損失了不少錢，更犧牲了一些人。

　　至此，莊穎心中尚存著一絲不安，天才高中生是網路詐騙的駭客高手，他自己被牽扯進來是因為他反詐騙神棍，那……楊芮呢？

　　正當大家冷眼旁觀，有兩兄弟從刺青哥陣營跑過來投誠，哥哥叫雷峰（七指），弟弟叫閔昇（十指），哥哥說：「我們和你們一組，這樣就可以過關了，但條件是，絕對不能叫我弟弟去實驗！」

　　雷峰知道刺青哥會脅迫他們當實驗品，因此寧願切下自己的三指也不要弟弟受傷，雷峰委屈的說：「我一

直為團隊付出，就是為了弟弟，可是他們不但不感激，還利用這點對我頤指氣使，剛剛甚至不打算用金幣，要直接把我弟弟推去測試，是看在我已經少三根手指了，才先放過我弟弟，其實我在這關也已經打算犧牲了，只是運氣好賭對了入口。」

結果現在的局面變成刺青哥困擾了，眼看已屆結束時間，刺青哥要小弟抓住一個只有九指的人再切手指！大會雖規定不可脅迫，但是刺青哥摟著這人的太太，用輕挑的眼神看著他，示意若不照辦他太太就會有危險，此人只能含淚順服。

莊穎大聲喝止，並衝過去把那個人和他太太拉到自己身邊，隨後拆下自己的繃帶，原來莊穎的手指頭是完好的，只是有點小割傷！

昨天莊穎帶19枚金幣闖關，最低注額是3枚，雖然他回答楊芮玩兩次，但如果曾輸一次，不可能帶著57枚出來，唯一的可能是19枚全下，玩一次就收手，所以手指頭一定還在，他只是利用受傷的手指頭藉機會測試人心而已！

此時莊穎心上又浮起另一股不安……

他記得自己對楊芮說出玩兩次後，楊芮立刻由哭轉笑，以她所展現的敏銳數感能力，應該已經知道他沒受傷，但是剛剛卻一副楚楚可憐的模樣表示要自切一根手指，這個女孩，也許不如外表一樣簡單……

遊戲現場呈現五強鼎立，西裝哥團隊13人、刺青哥與彌勒哥陣營21人、天才高中生小書團隊5人、莊穎團隊6人。

第二關結束只剩下45人！

解密：心路懸命

騙數小語

不要因為怕寂寞而找伴，在強大自己的路上自然會遇到夥伴。

　　大家回到房間休息後，楊芮一洗完澡就忍不住問：「今天的心路懸命到底如何破解的？5個方塊取4個排列，加上隨機兩個安全出口，一共有 $P_4^5 \times C_2^5 = 120 \times 10 = 1200$ 種欸？而且天才高中生每次是用31枚金幣測試吧？可是你那時身上只剩49枚，為什麼也可以測試三次？是因為比較幸運嗎？」

　　莊穎：「並不是喔，就算我剩49枚，一樣可以測完3次！

　　首先，主辦單位設計的遊戲，就是要考驗我們的判斷力，所以必定有脈絡可循，但是測試次數只有珍貴的三次，如果只投一枚金幣去試，會漫無目的的浪費機會！我曾想過在金幣上做不同記號再投到5個入口，可是萬一和吃角子老虎的獎金一樣，還給我的金幣不是原來投進去的金幣，那這方法也徒勞無功！」

　　莊穎拿出紙筆邊寫邊說：「妳想，如果我在甲放入1枚金幣、

乙放入2枚、丙放入4枚、丁放入8枚、戊放入16枚，確實會要
1 + 2 + 4 + 8 + 16 = 31枚，這是二進位的應用，也是等比數列
的型式，那個天才高中生要拿金幣資助我，他一定如妳所猜的
是用這個方法去實驗。

　　這個方法最少只能回收3枚金幣（1+2=3），所以單次最高
的損失量是28枚，也就是說至少要有28 + 28 + 31 = 87枚金
幣才保證順利做完實驗。」

　　莊穎畫出一個組合和一組表格，然後繼續說道：「這是我們
今天最後一個組合狀態，其中C、D是安全出口。

入口	金幣測試	親親				安全出口		結論
甲	1	驚訝	露齒	挑眉	困擾	A	17	通到CD的是甲戊
乙	2					B		
丙	4					C		
丁	8					D		
戊	16					E		

如果使用二進位方式測試，當31枚金幣回收17枚，就能確定安全入口是甲和戊。一般人會直觀用二進位計算，但在金幣不浪費的情況下，我選擇不要用等比數列。」

楊芮：「啊！可以用費氏數列，對吧對吧？」

莊穎：「親愛的寶貝，妳好聰明耶！因為是以任兩數的和判斷入口，所以用費氏數列1、2、3、5、8去計算，答案也不會重複。

入口	金幣測試	親親				安全出口		結論
甲	1	驚訝	露齒	挑眉	困擾	A	9	通到CD的是甲戊
乙	2					B		
丙	3					C		
丁	5					D		
戊	8					E		

使用這個方法測試，當回收9枚金幣時，不僅能知道安全入口是甲跟戊，而且一次的用量降低為1 + 2 + 3 + 5 + 8 = 19枚，最低回收一樣是3枚，但實驗的總量只要16 + 16 + 19 = 51枚。

連續出現最低回收狀況的機率雖然很低，但這可是賭命！『機率低』不代表『不會發生』！礙於當時手上只有49枚金幣，於是我想了更少金幣數的測試方法，就是用0、1、2、4、7！

入口	金幣測試	親親				安全出口		結論
甲	0	驚訝	露齒	挑眉	困擾	A	7	通到CD的是甲戊
乙	1					B		
丙	2					C		
丁	4					D		
戊	7					E		

一次用量是 0 + 1 + 2 + 4 + 7 = 14枚，最低回收是1枚，我只要有13 + 13 + 14 = 40枚金幣便能保證完成實驗！妳看最後這個表格，已知C、D是安全出口，回收7枚金幣，一樣可以知道通到C、D的入口是甲跟戊。

入口	金幣測試	親親3				安全出口		結論
甲	D	驚訝0	露齒4	挑眉1	困擾2	A		甲戊安全
乙	E					B		
丙	A					C	✓	
丁	B					D	✓	
戊	C					E		

這張是我最後給天才高中生的表格，妳看一下，我先去洗澡，等一下聽妳解說！親愛的可別讓我失望喔！」

莊穎洗完澡後，楊芮得意的笑著：「我知道必勝策略了！那些臉譜的嘴巴是秘密，分別代表0、1、2、3、4，只要哪個嘴巴被拿掉，入口和出口就會差幾步，中間不管怎麼排列都沒有

差！像這個組合拿掉了代表3的親親臉，表示入口和出口差了3步，所以通到C的是戊、通到D的是甲！」

莊穎臉上堆滿笑容：「妳真的好聰明！就知道妳會懂我想表達的意思。所以其實這個遊戲的組合，只要考慮從五個方塊取出哪一個方塊而已，如果有注意到這個細節，即可屢戰屢勝。」

誇著楊芮的莊穎，內心卻隱隱顫抖。

測試階段時，莊穎已認定主辦單位安排的遊戲必有脈絡可循，他就特別琢磨只能測試三次這點，並專注觀察那幾張表情奇特的臉譜，才得以發現其中隱藏的秘密，順利的找出規律，但這並不是件容易的事！

楊芮……這個女孩的智商，絕對不像嬌柔外表般的單純。

莊穎依然故作無事狀在她額頭吻了一下哄她入睡，然後躺在地板上，猜測著這個女孩的內心……

『撲數迷離（心路懸命）』 魔數教學

魔數效果

請男觀眾從甲到戊任選一個，再請女觀眾從A到E任選一個，魔數師將手上的四張卡交給兩位觀眾自由旋轉和排列，最後他們倆必定相遇！

魔數步驟

1、魔數師先將起點及終點卡放在桌上，中間保留約四張卡片的距離。

2、魔數師問男觀眾：「甲到戊你喜歡哪一個？」

　　男觀眾：「丙！」

　　魔數師問女觀眾：「A到E妳喜歡哪一個？」

　　女觀眾：「A！」

3、『丙』到『A』距差為3，因此魔數師需偷偷將手上記號為『3』的卡片拿掉。

4、魔數師拿出除了記號為『3』以外的剩下四張卡片放到桌上：「你們可以隨意決定這四張的順序、也可以選轉180°，決定完後放在起點跟終點的中間。」

5、等兩位觀眾隨意擺放完，再翻到背面顯示路線圖。

6、無論觀眾如何排列順序，他們兩人所選擇的『丙』和『A』一定會連成線！

魔數卡製作方式：

1、起點及終點：

上圖的甲、乙、丙、丁、戊為入口，A、B、C、D、E為出口，魔數師可更改為其他數字或圖像。

2、記號為『0』之卡片正反面：

卡片『0』背面的路線，每一個入口所連接的出口，皆沒有距差（左邊第1個入口接右邊第1個出口、左邊第2個入口接右邊第2個出口、左邊第3個入口接右邊第3個出口、左邊第4個入口接右邊第4個出口、左邊第5個入口接右邊第5個出口）。

3、記號為『1』之卡片正反面：

卡片『1』背面的路線，每一個入口所連接的出口，皆距差4步（左邊第1個入口接右邊第5個出口、左邊第2個入口接右邊第1個出口、左邊第3個入口接右邊第2個出口、左邊第4個入口接右邊第3個出口、左邊第5個入口接右邊第4個出口）。

4、記號為『2』之卡片正反面：

卡片『2』背面的路線，每一個入口所連接的出口，皆距差3步（左邊第1個入口接右邊第4個出口、左邊第2個入口接右邊第5個出口、左邊第3個入口接右邊第1個出口、左邊第4個入口接右邊第2個出口、左邊第5個入口接右邊第3個出口）。

5、記號為『3』之卡片正反面：

卡片『3』背面的路線，每一個入口所連接的出口，皆距差2步（左邊第1個入口接右邊第3個出口、左邊第2個入口接右邊第4個出口、左邊第3個入口接右邊第5個出口、左邊第4個入口接右邊第1個出口、左邊第5個入口接右邊第2個出口）。

6、記號為『4』之卡片正反面：

卡片『4』背面的路線，每一個入口所連接的出口，皆距差1步（左邊第1個入口接右邊第2個出口、左邊第2個入口接右邊第3個出口、左邊第3個入口接右邊第4個出口、左邊第4個入口接右邊第5個出口、左邊第5個入口接右邊第1個出口）。

7、以上五卡片的正面皆用嘴形暗示了0、1、2、3、4，魔數師可以繪製
　　成自己喜歡的圖案，只要自己能記得拿走哪一張會導致距差幾步
　　即可。

Part **5**. 善取豪奪

早，莊穎的心情就像他整夜的輾轉難眠一樣，久久不能平靜！這個壓縮的殘忍社會縮影甚是可怕，大家居然不再對一條人命消失感到恐懼，甚至認定是規則！

每個人的態度越來越冷漠，暴力者、既得利益者、低位的囉嘍們，都互相猜忌與陷害，未來的每一天，訛詐手段會越來越陰險，所有人將不知是敵是友，這種孤單冰冷感覺，令莊穎好是擔憂。

當莊穎聽到有人誇獎主辦單位在『心路懸命』關卡給五分之二的存活機會是佛心時，他覺得那人簡直愚蠢至極！就像現在的網路言論，常有許多受到讚揚的不合理論調，網民的積非成是，總讓人感嘆沒腦袋或價值觀有偏差的人怎麼到處都有啊！

『心路懸命』中，主辦單位給兩條生路根本不是佛心，而是為了讓遊戲破解變困難！如果單純只有五分之一的機會，測試時只要每個入口投擲0、1、2、3、4，不只損失的金幣數變少，推理出規律更變得簡單無比。

　　竟然有人單以40%的機會比20%高，就認為是主辦單位佛心，到底該說可憐還是可悲啊？

　　今天集合的大廳又有新鮮事，不只販售服裝飾品，還販賣樂器以及各式各樣的球具，讓擅長許多樂器的楊芮一時心動想去購買！

　　莊穎告訴楊芮：「這就是人生考驗，我們有許多東西是想要，但卻不是必要，妳仔細想想，如果昨天我們的金幣再少一點，是不是變得很危險？就算要買，也要買棒球和球棒自保，免得刺青哥的團隊人變少就動歪腦筋到其他人身上。」

　　楊芮：「拿球棒很不符合我的氣質耶！不然我買長笛或是琵琶，晚上可以演奏給你聽，有危險還可以拿來敲人，應該很不錯吼？」

　　莊穎無奈的冷哼一聲，就去找他的柳橙汁了……

　　繼昨日的五強鼎立後，短短不到一日，竟又有人員變動。

刺青哥的會計帶著大量金幣投靠到西裝哥的陣營，他是西裝哥台大的學弟，自然很容易被接受，於是西裝哥團隊變成14人、刺青哥與彌勒哥共擁20人、天才高中生小書團隊5人、莊穎團隊6人。

在第三天形成的『連橫合縱』局面，態勢上看起來是菁英隊西裝哥、江湖隊的刺青哥和彌勒哥、天才隊的莊穎和小書，暗喻著這個世界的適者生存法則，獲得天生資源的政商菁英、靠拳頭玩命的江湖人、憑知識智慧生存的智者，這三種人的確是現今社會領袖三種縮影，其他人只能因應自己的屬性去追隨。

今天若過關，就會完成將近一半的關卡，不過……新的挑戰勢必比之前的還要可怕、還要殘忍！

美女主持人出現了，身上的禮服衩開得更高、上半身更是將性感表露無疑，她拿起麥克風發出令人不寒而慄的笑聲：「今天的遊戲很簡單，就是猜數字，不玩命，但不好好猜的話可能會失去眼球喔！哈哈哈哈哈！詳細規則大家自己好好閱讀吧，這是一場熟悉的陌生人大挑戰啊！等一下會有好多好多眼球再也看不到美麗的我了，哈哈哈哈哈！」

遊戲規則：

1. 第一階段

(1) 一次一個人進到完全隔離的投票室擲一次骰子並投票。

(2) 骰子點數如果是1到4，喜歡168的投A，喜歡520的投B。

(3) 骰子點數如果是5和6，喜歡168的投B，喜歡520的投A。

(4) 電腦會先統計並展示A和B分別有幾票。

(5) 所有人猜測168和520哪個數字比較多人投票。

(6) 猜對則獲得1000枚金幣，猜錯不處罰。

2. 第二階段

(1) 電腦會隨機選號配對對手，請猜測對手在第一階段喜歡的數字是168還是520。

(2) 猜對沒有獎勵，但若猜錯將失去一顆眼球，且對手可獲得8000枚金幣獎勵。

(3) 若遭受失去一顆眼球的處罰，可用15000枚金幣贖回。

3.第三階段

(1) 猜測168和520的票數差距。

(2) 賠率1：100，猜錯不處罰。

大廳的大螢幕顯示著以下表格：

喜好數字 骰子點數	168	520
1到4	A	B
5和6	B	A
	?	?

A總票數：？張

B總票數：？張

　　現場有一萬五千枚金幣的人不多，莊穎和楊芮要加起來才有，這樣的狀況下，他們最多只能有一個人輸一次，否則後果不堪設想。

　　廣播：『請所有人在20分鐘內進入隔離投票區擲骰投票。』

莊穎把自己的儲值卡交給楊芮，身上只帶著實體金幣，讓楊芮身上的兩張卡總金額超過一萬五千枚金幣，可以救一隻眼睛。

楊芮問莊穎：「那你怎麼辦？」

莊穎：「放心，我不會錯的！」

莊穎聯合天才高中生小書的團隊，並吩咐大家不論骰子點數多少，全部都選520，這樣至少知道11票是520。莊穎又告訴大家，等A和B的結果出來，如果A多就猜168、B多就猜520，隨後大家就陸陸續續進入隔離投票區了。

待所有人都投完票，電腦統計的數字立即出現在大螢幕上：

喜好數字 骰子點數	168	520
1到4	A	B
5和6	B	A
	？	？

A總票數：25張

B總票數：20張

大家紛紛猜測168和520哪個票數多好賺取1000枚金幣，結果答案和莊穎猜測的一樣，168的票數比520的票數多。

接著，所有人又接受電腦的隨機配對，各自進入被分配的遊戲室裡。

莊穎的對手就是他團隊中那對兄弟的弟弟閔昇，兩人看到對方後都鬆一口氣，並高興的互相寒暄。

閔昇：「太幸運了，居然剛好是您！這樣我們不就能輕鬆過關了嗎？」

莊穎看他原本沉默寡言，好似卸下警戒，就多聊了兩句：「你最幸運的是有那個疼愛你的哥哥吧？！他處處為你著想呢！」

閔昇說：「是啊是啊，那傢伙就是這樣，不過他不夠勇敢，只會賺傻錢，才會落得今天這個處境。」

莊穎：「兄弟同心，其利斷金，等你們合力拿到獎金一定會不一樣。」

閔昇：「靠您幫忙提拔囉！哈哈！」

　　兩人談笑到一半便被主辦單位催促著進行遊戲，於是他們先低下頭看向自己的電子螢幕，螢幕上有168和520兩個選項鈕，他們只需猜測對方於第一階段的遊戲中是選擇168還是520即可。

　　莊穎做出選擇後抬頭看向閔昇，此時閔昇的表情變了……他冷冷地瞪著莊穎，嘴角更是露出邪惡的微笑，莊穎頓時感到驚訝及害怕……

　　見莊穎變了臉，閔昇笑得更開心了，他哈哈大笑的說：「我要證明給那傢伙看，我才是做大事的人，根本不用他保護我，什麼天才般的領袖，有夠蠢，哈哈哈！」

　　莊穎：「你為什麼要這樣？為什麼不告訴我你選了168，後面還有四關，你有把握可以安全度過嗎？」

　　閔昇：「像你這種可怕的對手，越早消滅越好！剩下的人和那傢伙，都是頭腦簡單的笨蛋！犧牲你還可以賺8000枚金幣，只要我活著出去，就是大富翁了，哈哈

哈！」

莊穎流著淚，痛苦的看著他，一旁主辦單位的工作人員已經拿出可怕的工具準備挖掉眼球，但……喀嚓一聲，閔昇的手被手銬銬住，工作人員俐落的挖下他一顆眼球……

閔昇痛苦又憤怒的大叫：「為什麼是我錯！你不是選520嗎！而且你怎麼可能知道我選168！」

莊穎：「我的淚是為你哥哥流的，你哥哥犧牲三根手指，你一根沒少，卻稱呼他為『那傢伙』，可見你這個人不重義氣，容易背叛。我本想利用你哥的親情開啟這個話題，給你機會告訴我你選168，我就會告訴你我也選168。

想利用這次機會賺錢的人，會私下透露說我這組全選520，但如果我對上其他團隊的領袖就會非常不利，所以我在剛剛又叫一半左右的人改選168，這樣一來如果走漏風聲，我立刻可以知道是哪些人背叛我們。」

廣播：『大會報告，第二階段遊戲可以進行第二局，再次挑戰8000枚金幣！』

莊穎：「我不玩了。」

閔昇：「該死！我要再賭一次！你就祈禱我別遇到你女朋友，否則……我絕對要她賠我這顆眼睛！」

莊穎咬著柳橙汁的吸管微笑：「給你一個忠告，她比我聰明！」

天不從人願，閔昇第二局對上的人是天才高中生小書……

小書看著閔昇的模樣問：「你對上誰了？」

閔昇：「對上西裝哥團隊裡的其中之一……對了，你是168還是520？那傢……莊穎後來叫我哥改選168，你有沒有改啊？」

小書：「嗯，你有改嗎？」

閔昇：「沒有，莊穎沒叫我改，我還是選520！」

小書：「好，我選520。」

閔昇：「那我選168囉！」

沒想到兩人於電子螢幕做完選擇後，喀嚓一聲，又是閔昇的手被手銬銬住，工作人員二話不說的將閔昇的第二顆眼球挖下……

失去兩顆眼球的閔昇瞬間臉色慘白：「為什麼你也騙我！」

小書：「我沒有騙你，『我選520』這句話是真的，我的數字是520，並沒有改成168，而且我給過你機會說實話。

告訴你吧！我認為只有莊穎改選168，因為他已經是呼聲最高的選手之一，主辦單位一定會利用你這樣的人來考驗他。

美女主持人說了，這是一場熟悉的陌生人大挑戰啊！我猜既是人性大考驗，想必是要測試同隊的人是否會因為個人私利破壞團隊協議。我兩次都對上同隊的，這應證了我的猜測，所以你一開始說你對上西裝哥團隊的人，我就認定你說謊，加上莊穎如果告訴你哥要改168，一定也會叫你改168，因為你們是兄弟，資訊必定會互相交流，莊穎不會犯這種錯誤。

　　團隊裡有能力挖掉你眼睛的就是莊穎，我相信一定是莊穎在最後告訴你說，他有叫一些人改168，因為他知道主辦單位也會測試我，當你問我有沒有改成168，我立刻明白這是莊穎設下來提示我的暗號，同時知道你是背叛者，而且你上一場是輸給莊穎。」

　　閔昇大哭著喊哥哥，小書丟下一枚金幣給工作人員幫他打麻藥，臨走前又問閔昇：「你知道如果你贏了莊穎，這一局主辦單位會安排誰給你嗎？我覺得會是你哥，你會出賣他嗎？」

　　閔昇用顫抖的手，把沾著血的儲值卡片和身上的金幣全交給小書，讓自己歸零，所以他將被送去當人體器官備用活體。

　　閔昇哭著說：「那傢伙是全天下最白癡的人！如果對上他，我也會讓他輸一顆眼睛來賺8000枚金幣的！請幫我照顧那個傢伙，這是我最後的拜託了！」

　　廣播：『大會報告，第二階段遊戲可以進行第三局，再次挑戰8000枚金幣！』

不知過了多久，廣播才終於說：『黑暗時刻已經過去，第二階段遊戲結束，即將迎接歡樂的時間⋯⋯大家來猜票數差距囉！』

經過第一階段的遊戲後，莊穎這隊的人都很信任他，在第三階段也全聽從莊穎的指示下注以及分獎金。

遊戲全部結束時，現場沒有一個人只剩一顆眼睛。

曾輸過一顆眼睛的人會不甘心的繼續賭下去，而輸掉兩顆眼睛的人皆生無可戀，特別是被最親近的人背叛。

小書把贏來的八千枚金幣加到閔昇的卡片內，才轉交給雷峰⋯⋯

雷峰嘶吼：「誰！是誰害死了我弟弟？小書你說，儲值卡在你身上，是不是你？！」

莊穎抱著雷峰說：「你弟弟覺得對不起你，他想用他的一切回報給你這個哥哥。」

雷峰大力推開莊穎：「你們這些王八蛋，他不可

能這麼做！他是小媽生的，他一直討厭我，一直怨懟我
這個哥哥和我媽，父親臨終前囑咐過我要照顧他，他
死了，我對不起我爸更對不起小媽，我要你們拿命來
償！」

　　但大家沒有理會雷峰的悲痛，各自回到自己的房間
休息。

解密：善取豪奪

騙數小語

明白路上的需要，
不要盡頭才知道。

回到房間後，楊芮迫不及待的問莊穎：「你怎麼猜中那個票數差的？」

莊穎：「其實就是解聯立，而且有機率性，沒辦法100%，所以才要同組的依據預測值去分散猜，比較容易中，有人猜中再平分錢。

我們只知道A有25張票、B有20張票，如果喜歡168的有 x 人、喜歡520的有 y 人，骰子骰到1到4點的機率是 $\frac{4}{6} = \frac{2}{3}$、骰到5和6點的機率是 $\frac{2}{6} = \frac{1}{3}$，便可以將表格改寫如下：

喜好數字 骰子點數	168	520
1到4	A：$\frac{2}{3}x$	B：$\frac{2}{3}y$
5和6	B：$\frac{1}{3}x$	A：$\frac{1}{3}y$
	x	y

因此我們可以寫出聯立方程式 $\begin{cases} \frac{2}{3}x + \frac{1}{3}y = 25 \\ \frac{1}{3}x + \frac{2}{3}y = 20 \end{cases}$，解得

$x = 30$、$y = 15$，即能預測真實的狀況如下表：

骰子點數＼喜好數字	168	520
1到4	20	10
5和6	10	5
	30	15

楊芮：「原來如此，因為把擲骰子的機率考慮進去，有不確定性，才讓大家從差距15、14、16……等數字去猜。不過這樣的投票方法還真有趣！」

莊穎：「這方法常用來做不記名的投票，這樣即使看到投票者選A或B，你也不知道他喜歡168還是520，但是對大量數據來說，由於骰子點數1到4出現機率高，它會是群體影響較大的主軸，所以才叫大家A多就猜168，B多則猜520。

至於同隊互相廝殺，我也是聽到主持人說『熟悉的陌生人大挑戰』後的猜想，沒想到真的是這樣。

團隊有團隊的好處，但免不了有不同心的投機份子，如果大家都守規矩，就不會有這個問題！現在我擔心的是，雷峰不可能被西裝哥接受，如果又回去找刺青哥，他恐怕會被犧牲。」

楊芮：「那也不是我們能控制的，只能怪他那個貪心的弟弟

……現在各隊人數變少了，我覺得競爭會越來越激烈，手指、眼睛、性命，好像都隨時會失去一切一樣……」

莊穎抱著楊芮説：「先養足精神吧！乖，小公主去睡覺！」

楊芮説：「你別睡地上了，我相信我再也找不到一個人，會不管自己的眼睛，願意在這種情況下把金幣全部給我，今天……就讓本宮擁你入睡吧！」

但莊穎仍然沒有睡意，認真想著：『我們這隊是奇數，第一局沒玩的……是楊芮，可是為什麼是她？一般來説，應該會讓默默無名的人第一局先休息才對，但她……主辦單位不可能沒發現她聰明至極，怎麼會沒選她在第一局就被測試呢？』

莊穎靜靜的把楊芮抱到懷中，親吻額頭後看著她的臉，心中泛起一股莫名的不安……

Part **6**. 定數冥冥

來到第四天，幾乎所有人都被心理制約，主辦單位利用『登門檻效應』，先讓所有人對自己受傷的危險產生自我保護的自私意識，再利用遊戲化設計令參賽者專注在金錢的獲取，而旁人生命的消失，似乎只是遊戲中的一環，再殘忍的遊戲規則，也漸漸變得理所當然……

以前，曾有一句玩笑話：『要錢、要命、要老婆』？回答要錢的總被嘲笑是傻子，長大後忽然發現，這個社會都是傻子，越來越多人認為沒有金錢的生命不值得留戀，玩笑話的順序……恰好血淋淋排出真實的次序：錢財、性命、身邊愛你的人。可怕的不是這些遊戲，而是現實社會和遊戲一般殘酷。

進入大廳前楊芮還期待著會出現什麼誇張的販售物，只見大廳有一堆高級的設備和一群看起來很時尚的人，他們竟然是髮型設計師、服裝設計師、按摩師和美容美體專家，而且一切免費，但是大家卻不敢輕易去嘗試。

莊穎一邊咬吸管一邊吸柳橙汁，絲毫不敢大意，認真觀察著身邊的人事物。

　　主持人就像星光大道上的明星，打扮的光鮮亮麗、誇張無比，無疑是炫耀金字塔頂端的她與我們這些底層棋子的差異，經過這幾天登門檻效應的暗示，大家也漸漸將這些浮誇舉止視為理所當然了。

　　美女主持人用如鮮血般的邪惡紅唇開口說：「現場的各位辛苦了，依照各位的金幣數，只要能走出大門，每個都是大富豪，下一屆比賽將於下個月在夏威夷舉辦，你們可以搭乘我們的頭等艙包機，享受觀看他人廝殺的快感，證明一下富豪的眼光與眾不同喔！

　　目前場上有幾個人被富豪們投下大筆獎金押注，如果勝出，那分紅的獎金可比現在的金幣多出數百倍，所以先幫你們做好造型，會更有賣相，搞不好今天遊戲後存活的人，還不夠打棒球呢！哈哈哈哈哈！」

　　女人果然難以抗拒可以變美這件事，幾乎現場的女生都往特別服務台靠近，使得遊戲開始的時間延後了四小時，最後大家都變成俊男美女，連粗曠的刺青哥也變得有型，男人們在享受美酒佳餚的同時，女人們還在向美容師與造型師諮詢。

　　莊穎對於昨天隊中有人第一局沒玩耿耿於懷，便利用時間與小書交流，詢問小書對此事的看法，但小書卻認為無論是誰當種子選手，最終還是要經歷對戰，就沒有特別在意。

　　莊穎提醒小書小心：「來找你的阿軒和小鈴，以及我從刺青哥那拉來的亮文和春虹，他們身上金幣都不少，而且場場全身而退，我總覺得事情沒那麼簡單，你自己要注意。」

　　小書微笑感謝：「謝謝你昨天的暗示，如果不是你誘導閔昇講了那些話，我恐怕已經失去眼睛了。」

　　接著莊穎企圖和雷峰搭談，雷峰卻不發一語走向刺青哥那一群，與他們一起喝酒聊天。

　　彌勒哥則維持一貫的微笑表情，笑著笑著，笑到令人心裡發寒。

　　美女主持人在台上對大家宣佈：「請大家把金幣和儲值卡全交給我，後續的關卡已用不到金幣，那些都是你們的資產，再也不會有人因為沒金幣被帶走。

今天的『冥冥定數』只要過關，就有一枚價值百萬美金的鑽戒讓你戴在手上，去搭電梯吧，電梯小姐會發遊戲規則，今天玩的好像是記憶力……好像吧？我記憶力不好，只是不曾輸過而已，哈哈哈哈哈！」

楊芮挽著莊穎說：「你等等別又說有東西不見了，可以先告訴我你的計畫和如何保管重要的東西嗎？你常常嚇死寶寶了。」

莊穎看著規則，淡淡的說：「最重要的已經挽著我的手了，我只在乎她而已！」

楊芮紅著臉假裝看規則，其實內心正小鹿亂撞！

遊戲規則：

1. 遊戲將在各隊進入遊戲室的10分鐘後開始，由隊長安排隊員上場次序，每人都須上場一次，且不得反抗。

2. 遊戲室內不得使用任何紙筆記錄，地板上的圖案是本次遊戲關鍵。

3. 本次遊戲若失敗，下場不是重殘就是死亡，金幣將平
 分給過關隊友。

4. 一旦進入遊戲室後就不可重新組隊。

看完規則，除了西裝哥的團隊沒有內鬨外，其餘各隊已開始爭吵。

刺青哥和彌勒哥的團員原本就已經對他們感到些許不滿，他們在電梯裡時又偷摸人妻和他人女友，惡行惡狀讓眾人更加不悅，一路走來，說得冠冕堂皇的互助會，其實只是為一己私利壯大，僅有少數核心人物可以共享權利，其他人都被假情假意的關懷給蒙蔽，一群自願被使喚及犧牲的小弟小妹，也漸漸看清他們的領袖沒有肩膀、更沒有智慧帶他們走下去。

莊穎這隊的夫妻檔和小書那隊的情侶檔，也為著要由莊穎或小書當隊長起了爭執，甚至萌生拆夥念頭！

經過『心路懸命』一關，小書已感嘆人外有人天外有天，更別說莊穎在『善取豪奪』還救過他，他立刻推薦莊穎擔任隊長，希望大家取得共識！

此時情侶檔的阿軒脫口而出：「人少才分的多吧！」

此話一出，莊穎和小書立刻警覺的瞪向他，這種以活命為重的遊戲，被他這麼一說，竟成為『死越多人分越多獎金』的金錢遊戲。

像魔咒一樣，所有人心中都起了一些微妙變化！

在不信任領袖的氛圍被極度放大的敏感時刻，最棒的領導者永遠能保護自己的夥伴，只要夥伴遭受不平，就會挺身而出，一旦領導者與此形象背道而馳，夥伴是不可能把命交給他的。

這時，雷峰跑過來故意說著：「不要相信他們，這些聰明人根本不會同理我們平凡人，只會嫌我們笨，要出勞力才會想到我們，你看我的手指頭，那些領袖誰能理解我的痛？」

雷峰這番話影響了兩個人，最後只剩下楊芮、小書、阿軒和小鈴情侶檔及亮文和春虹夫妻檔站在莊穎身旁。

雷峰看著情侶檔輕蔑地說：「再聰明也會看錯人，聰明也需要歷練和智慧，哼！小屁孩的笑容就和老屁孩一個樣。」

不知為何，莊穎覺得雷峰話中有話，卻又不願影響他人，所以選擇沈默以對。

進入遊戲室後，小書依舊力推莊穎擔任隊長，莊穎則承諾大家會有效率商議決定，必不會犧牲任何人，大家便同意由莊穎領軍來突破這個關卡！

遊戲室空間很大，就像大賣場的停車場一樣，只是地毯的圖案非常特別⋯⋯

主辦單位開口說明：「請你們先站在地毯邊緣淺灰色的地方，那裡是安全區域。等一下會有一個3×3的九宮格大理石塊在空中運輸，運輸到定點後將迅速落下，落下時會看不清楚，須在落下前觀察石塊上的九個圖案。

石塊落下後會精準覆蓋住地毯上九個圖案，而石塊上的九個圖案和地毯被覆蓋的九個圖案中，只有一個圖案重複，該重複圖案的『地毯位置』就是生存區，請玩家立刻站到生存區，半分鐘後將會有第二塊大石板瞬間落下，玩家唯有站在生存區才會存活並獲勝！」

從天而降

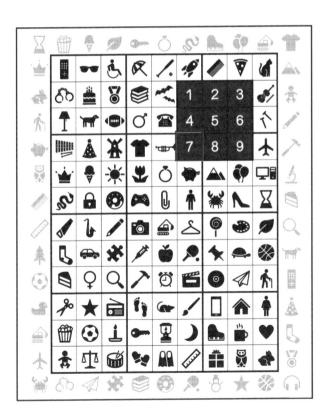

大電視牆播放著動畫，主辦單位繼續解釋：「以此例示範，石塊的九個圖案有衣服👕、小喇叭📯、耳機🎧、花朵🌷、戒指💍、撲滿🐷、遊戲機🎮、迴紋針📎、人🧍；石塊落下後覆蓋在地毯上的九個圖案是鴨子🦆、雪人⛄、樹🌲、板手🔧、顯微鏡🔬、領帶👔、耳機🎧、吉他🎸、手錶⌚。

　　其中，唯一重複的是『耳機🎧』，因此地毯上耳機圖案的位置，也就是7號那一格便是生存區，隨後落下的大石板會在7號少一個單位方格。

　　第一回合將於十分鐘後開始，越多人幫忙記越好，因為記憶量會更少，你們加油吧！」

　　聽完說明後，莊穎立刻分配：「我負責記地毯的前三列、小書記第四到第六列、楊芮記第七到第九列的左邊兩個九宮格，剩下的四個人一人記一個九宮格，分配完就趕緊把自己負責的區塊記熟！」

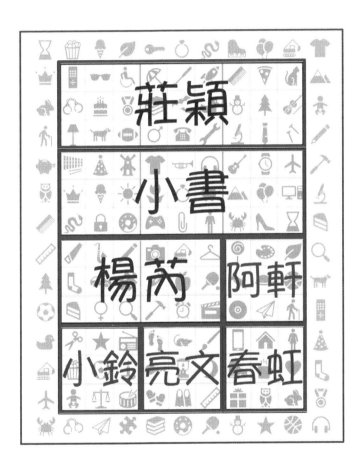

　　莊穎也有分配每人記憶從天而降的石塊位置，他和
小書仍負責較多，都各記兩個。

莊穎	莊穎	小書
小書	楊芮	阿軒
小鈴	亮文	春虹

　　在記憶上，莊穎的負荷量是整隊的核心，這種記憶
術必須非常專注，求學時期成績是一回事，但專心至意
的效率學習，才能訓練出這樣的記憶力。現今的孩子不
論學校、補習班或是在家溫習功課，總習慣把手機放在
身邊，甚至邊讀書邊使用，這種效率會把學習的能力大
打折扣。莊穎沒想到專注效率會在這個遊戲中被放大，
事實上，社會中任何一份工作都需要這樣的能力，會讓
企業主或客戶對自己的觀感大大加分。

　　十分鐘過去後，為平定大家的心情，莊穎自告奮勇
擔任全隊第一棒，可是趴在地上望著上方的楊芮非常擔
心，她覺得這個遊戲多人不見得有利，只要有人不是真
誠的，很容易就會出差錯……

　　第一回合，大家自信又順利的把石板的圖案說了出來，被覆蓋的那一區是楊芮記的，她表示重複的圖案是4號位置的『拼圖�֍』，因此那格是生存區。

　　諾大的石板突然掉下來，碰的一聲，嚇壞了眾人，看到莊穎完好的站在生存區，楊芮激動的衝過去緊抱他。

　　莊穎得到一顆鑽戒，接著小書自告奮勇當第二棒。

第一塊石塊落下後，阿軒表示：「是『籃球🏀』，在6號的位置！」

為慎重起見，莊穎迅速的確認石塊上的乒乓球🏓、爆米花🍿、書本📚、鋼琴🎹、氣球🎈、冰淇淋🍦、手銬⛓、籃球🏀和戒指💍這些圖形中，除了籃球以外，其它圖形在地毯上確實都有看到。

小書準備按照阿軒的指示站到6號位置，但莊穎突然浮現一絲不安，他拉住小書，並對阿軒說：「既然是你記得的位置，那你去站吧，這樣比較公平也沒有壓力。」

阿軒：「好，我去，我非常有把握……啊，親愛的，妳先來好了，這題妳先過關，我才不會擔心妳。」

小鈴甜蜜的親了阿軒的臉頰，才快跑站上去6號。

碰的一聲，小鈴瞬間血肉模糊……

阿軒崩潰：「怎麼會這樣……小鈴！」

主辦單位公佈答案：「『籃球🏀』沒錯，但差了一

格，是9號的位置。」

　　大家看見螢幕上自己的帳戶不斷升高的金幣，內心百感交集，只能安慰阿軒沒時間悲痛了。

　　莊穎迅速重新分配記憶區，本來希望每區有至少兩個人記憶，但是其他人做不到，莊穎只好自己補位，取代小鈴的記憶區。

　　這時夫妻檔抱怨莊穎：「你剛剛覺得怪怪的才把小書換下來，如果換作是我們，會不會被你當實驗品？」

　　莊穎昨晚想著楊芮的事，根本沒睡好，今天頭一直隱隱作痛，沒什麼耐心解釋，一反平常溫柔體貼的形象，惡狠狠的瞪了他們夫妻一眼，並冷冷的警告大家：「記好自己的位置，再有這種事發生，我不會放過他的！我只知道對我真心的夥伴，不能受到傷害；但是傷害夥伴的人，我們一定不是朋友而是敵人，最好給我聽清楚了！」

　　不只那對夫妻，連阿軒都不敢抬頭看莊穎……

第三回合由春虹上場，重複的圖形是她記憶區裡的
『鋼琴 』，莊穎一樣有確認其餘圖形都已出現在地毯
上，且春虹也表示自己確定5號位置是生存區，因此安全
過關。

第四回合由亮文上場，他站到了自己記憶區中『腳印👣』的那一格，但這一次……又是血肉模糊……

主辦單位公佈正確答案是『鑰匙🔑』，莊穎立刻瞪向春虹，因為剛剛是她說石塊上圖形有腳印，所以讓亮文以為重複圖形是腳印的就是春虹！

春虹看著螢幕上增加的金幣，得意的對大家說：「這個渣男，騙我替他背一屁股債，又為了小三和我離婚！我們本來都是公務員，工作穩定、薪水夠花，卻被他搞到失去工作、整天躲債！當時是刺青哥救了我，我和他好上才沒被賣掉。

亮文被逼著切手指那天，其實是我想害他的，沒想到你救了他，還帶上了我，到現在我才終於又逮到機會弄死他。

你們放心，盜亦有道，我會幫你們完成這個遊戲，為了弄死他，他的記憶區我也記下來了，所以才有辦法騙他去站『腳印👣』那一格，我會等遊戲順利結束再回到刺青哥身邊。」

莊穎對這些現象有些惱怒，這些人，到底把人命當什麼了！曾經是親近的人，在這應當互助的團隊內卻充滿殺意，自己還能相信他們嗎？

第五回合由小書上場，生存區是他自己記憶區的『冰淇淋🍦』，安全過關！

第六回合輪到阿軒，上場前他低著頭，仿佛還在難過，其實是為著方才增加的金幣偷偷竊喜。

莊穎溫柔的拍拍他的肩膀要他節哀：「小鈴在天之靈會保護你的，你看，這次是剛好她記憶區裡的圖呢。」

莊穎叫阿軒站在6號，在落下的那刻莊穎卻又突然改口說：「是7號！」

由於差了兩格，阿軒根本來不及改變，直接慘死石板下……

這次正確答案確實是7號的『爆米花🍿』，由莊穎負責記憶，也就是說從一開始莊穎就……

大家望向莊穎，但莊穎並沒有開口說話。

天才高中生小書聳聳肩：「不意外，我終於知道雷峰的話是對誰說了，不是對其他人，正是對莊穎和我說的。阿軒企圖殺死我和莊穎，在差點被發現的狀況下直接犧牲小鈴，莊穎意識到雷峰的話，也意識到未來的遊戲越來越險峻，必須清除危險的敵人，只是……現在

起，和彌勒哥樑子結大了。」

楊芮：「彌勒哥？為什麼？」

小書：「阿軒和小鈴一開始沒加入任何團隊，卻一路存活而且身懷鉅款，不覺得奇怪嗎？從雷峰的暗示，我猜測笑容陰險的阿軒其實是彌勒哥的兒子，彌勒哥認定我和莊穎不會殺人，兒子加入我們很安全，所以彌勒哥讓阿軒在我們身邊當定時炸彈，他自己則打算對付刺青哥，我估計最晚加入西裝哥團隊的第14位新成員也是間諜呢！」

莊穎依舊沒說話，也許是因為殺了人，也許是因為頭痛，總之他變得冷冷的，楊芮一邊不安的看著莊穎，一邊打起精神來準備進行她自己的回合。

第七回合，也是最後一回合，但這次從天而降的石
塊竟然沒有圖案？！！！

楊芮愣在原地，莊穎著急的將前六回合出現過的石塊全部重新思考一次！

楊芮急哭了，如果要賭$\frac{1}{9}$的機率，那根本是九死一生！

突然間，莊穎抱住楊芮跳到9號位置，並把她的頭壓在懷裡說：「有我在！」

楊芮嚇了一跳，想推開莊穎，可是力氣不夠，莊穎告誡她：「不准一個人，以後妳就是我的一切。」

蹦碰一聲！

……

……

安全過關！

小書：「嚇死我了！我直到石板掉下來才看出這個遊戲的秘密……你竟然那麼快就分析出來了！還好我們一開始夠多人，否則突然來這麼一題，誰招架的住啊？！」

主辦單位人員說：「一個人的力量不夠強大、很多異心夥伴也會招致災禍，所以人不只要多也要精，所有的成功企業都是這樣的，恭喜你們過關，你們可以回去休息了。」

回到大廳享用晚餐的時候，他們發現西裝哥團隊重回13人，少的那一人正是間諜，一個背叛原團隊的人，他們怎麼可能收留？

令人意外的是刺青哥死了，因為他是領袖之一，選擇最後一個上場，結果面對到沒有圖案的石塊，$\frac{1}{9}$的機會果然不是靠運氣就可以的。

刺青哥的團隊剩下老莫、勝算、胡勇、美齡。

彌勒哥的團隊剩下只剩下彌勒、鬼面。

刺青哥不在，春虹等於失去靠山，莊穎便勸她留下，畢竟人在人情在，留在這至少不會有人害她，於是春虹同意，維持莊穎、楊芮、小書、春虹四人團隊。

至於其他人，不是人太少就是記憶力不好，加上最後一次沒有圖案的石塊，幾乎是全數遭殲滅。

莊穎和小書拭著淚，默默緬懷著一位熱情奉獻的大哥。

雷峰大哥不聰明嗎？雷峰在發現阿軒的異樣後，苦無機會傳遞訊息，用這樣的方式暗示莊穎和小書，論體貼、論愛護兄弟的心，都是一位可佩的大哥。

昨天雷峰也明白，弟弟的死不是莊穎和小書的錯，是他不爭氣，沒把爸爸的公司搞好，也沒教好、照顧好這個弟弟，如果不是弟弟想弄瞎別人，又怎麼會被弄瞎呢？最後弟弟竟然想把錢留給自己，更為了不讓他這個哥哥傷心難過而選擇自行了斷，因此雷峰看透了人生。

今天雷峰帶著一群人上路，也許是他沒有足夠的智慧去面對眼前的挑戰，他選擇當一隻白老鼠，雖沒解救到其他跟隨者，但是他給了莊穎及小書能夠解救世上更多可憐人的機會。

剩下23人，每人都身懷鉅款，春虹說：「主辦單位還真有錢，這些設備和這些獎金可價值不菲！」

楊芮一改平常溫柔的個性破口大罵：「靠！妳是北七還是北八？現在已經死77個人了，光賣那些器官給有錢人就已是天價，而且最後會出去幾個人還不知道，如果他們有陰謀，搞不好我們會全死在這！妳真以為那些錢妳花得到嗎？」

莊穎沒多說什麼，拿了瓶柳橙汁就拉著楊芮回房，留下一臉錯愕的春虹！

寧靜的大廳中，可怕的是……彌勒依然笑著……

只是眼睛是紅的。

騙數小語

獲得夥伴，真心是條件，相對的能力是要件。

　　莊穎把楊芮拉進懷裡：「寶貝，我如果有意外，記得幫我照顧奶奶，我會到這裡是因為騙了神棍的錢，更因為妳。倒是妳，為什麼會被捲入其中？妳怎麼會被歸類為詐騙師呢？」

　　楊芮眼眶泛紅說：「我和媽媽相依為命，可是她吸毒，陷入萬劫不復的深淵，我每次只能配合她一起做假援交，用仙人跳詐財，她才能有錢還給藥頭，不被毒打……這次我是為了要賺錢幫她戒毒，給她更好的生活才來的，如果我有什麼意外，也請你幫我照顧她好嗎？」

　　莊穎半信半疑，但還是認真點頭：「嗯，我會的！」

　　楊芮揉了揉眼睛問道：「最後一回合，為什麼你會知道生存區在哪裡呀？」

　　莊穎：「我發現主持人講的內容都有些許暗示，她說『今天玩的好像是記憶力……好像吧？我記憶力不好，只是不曾輸

過而已』」，這句話其實已經在提示這個遊戲並不是依靠記憶力，不過遊戲一開始一直誘導我們必須利用記憶力，所以我很注意題目是否有規律，才把自己排第一棒，一方面安定大家心情、一方面可以專注記憶及觀察。」

莊穎拿出紙筆，用他驚人的記憶力，把遊戲時看到的所有石塊跟地毯全畫了出來。

莊穎：「妳有發現嗎？從天而降的石塊，其實是從12個固定的圖中，挑9個印在石塊上。」

楊芮：「真的欸？只有手銬🔗、冰淇淋🍦、拼圖✖、爆米花🍿、書本📚、戒指💍、乒乓球🏓、鑰匙🔑、雪人⛄、氣球

、籃球和鋼琴。」

　莊穎：「沒錯，如果觀察到這點，再觀察一下地毯上這些圖形的位置，就能發現……」

楊芮：「哇，我看出來了！這些圖形都分別散開，不論九宮格石塊蓋住哪個圖，都不會有重複的圖案出現！」

莊穎：「它們的位置都有特別設計過，以九宮格為一個平方單位來看，4×3個九宮格中，所有的圖形都在每個九宮格的『第二列』，如果是第一列九宮格，圖形就在第二列第一行，第二列九宮格的圖形在第二列第二行，以此類推，第四列九宮格的圖形又循環回到第二列第一行。」

楊芮佩服的說：「原來如此！所以最後一回合，即便沒有圖，也能馬上判斷哪個位置是生存區！

　　先看哪個九宮格的『第二列』被覆蓋到，發現是第二列的九
宮格之後，便可得知重複的圖形一定位於九宮格的『第二列第
二行』，對照一下覆蓋的位置，就能確定是9號位置，對嗎？」

莊穎開心的笑著：「妳果然一講就懂！不過不只這樣，地毯邊緣淺灰色的地帶也暗藏玄機，對應的答案都在那裡面，不但可以知道哪個位置被覆蓋到，還能一眼看穿重複的圖案是哪個呢！

　　位於第一列跟第三列的九宮格圖形會在下方,而第二列跟第四列的則在上方,因此最後一回合,除了知道覆蓋位置是第二列第二行九宮格中的第二列第二行,還能往最上方對應,得知圖案是『戒指〇』喔!」

　　楊芮:「真是太厲害了,還好你有發現這些隱藏玄機,不然真不知道我會怎麼樣……」

　　莊穎抱著眼皮沉重的楊芮說:「妳快快睡吧!答應我一件事好嗎?一輩子、一起一輩子!」

　　楊芮在莊穎的溫暖懷抱中,已經發出小小的打呼聲,莊穎看著這個美麗的女孩,不敢做任何猜想,只希望這個女孩可以……一輩子!

 附註 『**讀數一格(定數冥冥)**』**魔數教學**

魔數效果

無論觀眾選擇哪一張卡牌、挑了什麼圖案、用什麼方式蓋住底圖,魔數師皆能直接命中觀眾心裡所想的圖案!

魔數步驟

1、魔數師先將大地圖放在桌上。

2、魔數師拿起『示範卡』對觀眾說明：「卡片上有九個圖案，等一下請你從這些圖中隨便挑一個記住，並把卡片隨意蓋在該圖案上。比如說，如果你選擇耳機，那只要卡片有蓋著耳機，無論想怎麼蓋都可以。」

3、示範後，請觀眾拿著其餘的『從天而降卡』洗亂再任取一
　 張，依據魔數師的教學自行蓋於大地圖上。

4、若以九宮格為一平方單位,『從天而降卡』上的所有圖形
　都在每個九宮格的『第二列』,透過觀眾蓋住的位置,便
　可知道被蓋住的圖形在『第一列』的九宮格中。

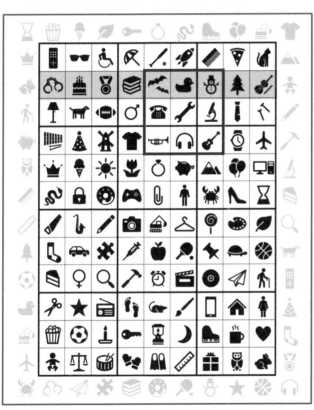

5、由於是『第一列』的九宮格被覆蓋，被蓋住的圖形一定位
　　於某九宮格的『第二列第一行』，對照一下覆蓋的位置，即
　　可得知正確位置。

6、位於第一列的九宮格圖形會在下方，因此往大地圖的最下
　　方對應，就能知道觀眾選的圖案是『雪人 』。

魔數卡製作方式

1、大地圖：

2、示範卡：

3、從天而降卡
（每九宮格為一
張卡）：

4、以上的圖卡皆可自己設計數字或圖案。

Part **7** 收手即勝

第四天一早,所有人的房門口都放了一套白色的名牌運動套裝,這是今日遊戲的統一制服。

　　抵達大廳的眾人,心中都泛起『誇張無極限』五個字,因大廳前的舞台上竟有數十輛跑車和機械賽道,讓大家可以選擇自己喜愛的跑車,直接在超級大的廣場以半空中的賽道馳騁,滿足一下飆速快感!

　　面對眼前的景象,正常人應該會受到『驚嚇』,但是對於這群已被洗腦和制約的人而言,反而算是『驚喜』,認為主辦單位把人推下地獄前,還先『貼心』的滿足某些人的夢想。

　　只有西裝哥團隊成員去享受跑車及賽道,剩下的人連跑車的門都不知道怎麼開,索性自顧自的吃東西、聊天,欣賞帥氣跑車奔馳。

　　大幅銳減的人數讓整個大廳變得可怕,因為這種空盪,意味著有些人已經『被消滅』了。

　　美麗的主持人浮誇依舊地大笑:「今天遊戲叫做『收手即勝』,是我最討厭的遊戲,因為太容易過關

了！等一下請大家先去拿一組撲克牌，並戴好特製的遊戲頭盔，接著就可以進入自己的遊戲室囉！

　　每人的撲克牌都是一組花色，共十三張，而遊戲頭盔中，在兩眼和兩耳的前方會有四根大釘子，距離眼耳只有各5公分的距離。

　　正式開始後，遊戲室內的大螢幕會顯示隨機配對給各位的對手，每一回合，所有玩家都要各自拿一張牌投入感應票口，比兩張牌點數的大小。

　　點數較小的玩家，輸了幾點，釘子就會靠近幾公分！不過別擔心，玩家可以自行選擇哪些釘子要靠近，只要總數正確即可，且若真的被釘子刺入，與該對手的對戰結束後也可選擇拔除，我們會立刻幫忙醫療，可是一旦拔除，能選擇的位置就會變少，最後一根則不能拔除，大家各自考量囉！」

　　主持人雪白的牙齒，映襯著血紅的雙唇，邪惡的笑聲與『太容易過關』五個字形成大反差：「大家注意，遊戲還有三個特殊設定：第一，如果兩人投入的牌點數一樣，兩人的釘子都要靠近1公分。第二，如果是A對K，

効果是小蝦米吃大鯨魚，投入K的玩家釘子將靠近13公分，且是由投入A的玩家決定對手釘子靠近的位置。第三，如果使用K攻擊到對手，投入K的玩家也可決定對手釘子靠近的位置。

　　這遊戲非常無聊吧？一點都不刺激！另外提醒大家，只剩兩天了，有機會消滅人就快消滅！最後一天最多只有十個人能出去，但從來沒有一次是十人出去的，你們現在的人數實在太容易過關了，如果把這個遊戲放在第一天那才好玩，因為人多就難搞了，哈哈哈哈哈！」

　　撲克牌和遊戲頭盔放置的位置離眾人快兩公里，難怪一早大家先被要求要穿運動服和運動鞋，不過這幾天飲食作息規律，似乎精神許多，主辦單位給一小時去拿取並進入房間，正常狀況下這樣的時間要來回近四公里還算可以！

　　半路上，春虹跑來靠近莊穎偷偷的說：「我剛剛打聽到，西裝哥團隊裡昨天被殺掉的間諜和刺青哥都是老莫的孩子，所以老莫那一隊應會先對付西裝哥團隊，不

過彌勒為了聯合西裝哥先對付你，已經把這個消息告知西裝哥了⋯⋯」

　　小書嘆了口氣：「這遊戲其實很好破解，四根釘子各離眼耳5公分，表示共有20公分的安全距離，如果大家全都一起出一樣的牌，這樣13回合只會靠近13公分，每個人都會安然無恙。

　　主持人的話也在暗指，若我們團結，遊戲就會變簡單，『收手即勝』便是要大家收手別冒進，但⋯⋯現在這樣一搞，遊戲的複雜度已不是數學，而是人心⋯⋯敵人變這麼多，果然是人多就難搞了⋯⋯」

　　從頭到尾莊穎都一語不發，當他拿到撲克牌，正被工作人員協助戴上頭盔時，楊芮握著自己手上的撲克牌問莊穎：「你拿什麼花色？借我看一下！」

　　莊穎直接把牌遞給楊芮，楊芮用單純天真的笑容和語氣說：「好巧喔！你跟我一樣是拿紅心耶，那我們就是心心相印囉！」

　　暫時理不出策略的莊穎，收回楊芮遞還給他的牌

後，冷不防的打了楊芮一巴掌並大聲罵道：「妳這個笨女人，是在天真個屁啊？！整天只會玩，搞清楚妳在哪裡好嗎！對對對！西裝哥又帥又有錢又會開跑車，那妳去倒貼他啊！人家還不一定看得起妳咧！賤女人。」罵完，莊穎立刻轉身跑向自己的遊戲室。

小書和春虹嚇了一跳：「發生什麼事了？」

楊芮的臉上有明顯燙紅的巴掌印，以及無法止住的串串淚珠……她邊哭邊說：「我、我也不知道……可能是因為我昨天覺得西裝哥很有型，所以他就生氣了……」不過楊芮只是想建議莊穎試試不同的造型，為什麼就成了賤女人？

巴掌印也許可以被時間沖淡，但是心上的傷痛是洗不掉的，楊芮直到進入遊戲室前眼淚都無法停止……

莊穎進入遊戲室後理了一下自己手上的牌，著實為著剛剛的衝動行為懊悔，腦中不斷浮現之前與楊芮共享的甜蜜時光，視線也模糊了……

遊戲室內有個大螢幕，最左方有一個表格，記錄著

每位玩家是否已使用了A和K這兩張牌；也就是說，只要使用過A或K，欄位就會顯示✔的記號。

　　這個遊戲其實非常具有針對性，若有七名玩家打算一起用K攻擊同一名玩家，被攻擊的玩家最好的抵擋是K對K（1公分）、Q對K（1公分）、J對K（2公分）、10對K（3公分）、9對K（4公分）、8對K（5公分）、7對K（6公分），如此一來將直接累計22公分，更別說還剩下點數小的牌了。

　　彌勒哥團隊和西裝哥團隊總人數過半，遇到七次的可能性極高，而莊穎勉強只和老莫有點交情，還好老莫的兒子不是在莊穎手中喪命，才讓目前的局勢呈現老莫幾人對莊穎較為無害。

　　遊戲時間一到，螢幕上會顯示對戰對手，每局出牌時間只有兩分鐘，遊戲期間皆不可出場，除了無聲的視訊畫面，沒有任何交流方法……

姓名	A	K
明智（西裝哥團隊）	✔	
添杰（西裝哥團隊）	✔	
惠美（西裝哥團隊）	✔	
耿雄（西裝哥團隊）		✔
豪進（西裝哥團隊）		✔
偶相（西裝哥團隊）		✔
兌翔（西裝哥團隊）	✔	
姒嫣（西裝哥團隊）		✔
超哲（西裝哥團隊）	✔	
吉憲（西裝哥團隊）	✔	
強賓（西裝哥團隊）		✔
祖兒（西裝哥團隊）		
荷夢（西裝哥團隊）		✔
老莫（刺青哥團隊）		
勝算（刺青哥團隊）		
胡勇（刺青哥團隊）		
美齡（刺青哥團隊）		
彌勒（彌勒哥團隊）	✔	
鬼面（彌勒哥團隊）		
莊穎		
楊芮		✔
小書		
春虹		

　　為了保留實力，前八回合大部分的人都相安無事，唯一令莊穎擔心的是，在第八回合時楊芮使用了K，而彌勒使用了A。

　　西裝哥團隊中的某些人也已經把A或K用掉了，莊穎看著表格顯示的結果，知道自己的策略奏效，讓他稍微鬆了口氣。

　　從第二天起，莊穎便努力想分化西裝哥團隊，當主持人說只有十個人能活著出去時，他就知道最強大的西裝哥團隊內部一定會產生動盪，遊戲前那一巴掌是故意做給西裝哥團隊和彌勒哥看的……

　　在西裝哥團隊中，惠美很喜歡表現優秀的明智，但愛著惠美的第二把交椅添杰也不比明智差。明智散發著憂鬱的神秘氣質，而添杰樂觀開朗又聰明，能力、外型、顏值各方面都相當，添杰決不會甘心一直屈居第二。

　　莊穎故意當眾說楊芮對西裝哥明智有好感，讓添杰聽到後，更加吃味於惠美喜歡明智的事，因而西裝哥團隊內部開始分裂並互相欺騙，螢幕表格所顯示的A和K使

用情形就是最好的證明，且由西裝哥團隊某些隊員的戰況看來，他們並沒有認真幫彌勒哥，而是專注於內戰，這對莊穎來說無非是個好消息。

那一巴掌的第二個用意，則是希望彌勒哥不要對楊芮下手。

彌勒哥昨天失去摯愛的兒子，如果要對付莊穎，折磨楊芮無疑是最好的報復，莊穎默默祈禱此舉能騙過彌勒哥，讓他放過楊芮，甚至招募她進團隊，畢竟誰不喜歡這樣美麗又聰明的女孩？

八回合過後，懂得合作的人，釘子都只靠近8公分，剩下12公分的安全距離，而目前還沒使用K和A的人，手上必定是王牌10、J、Q、K、A，只要K別被A攻擊，K與10造成的差距至多3公分，仍在無害範圍，要安全過關絕對綽綽有餘。

但……莊穎還沒對上彌勒哥團隊的人，最後五局尚存在許多變數！

看著手上的牌，莊穎的神色異常凝重，因為他知

道，能讓楊芮使用K的人勢必是彌勒，若彌勒對楊芮使用了A……楊芮的狀況應該很危險……莊穎簡直急得如熱鍋上的螞蟻！

第九回合，莊穎的對手是楊芮，當大螢幕出現對手畫面時，莊穎十分震驚，因為淚流不止的楊芮右耳正在流血，且全身赤裸！

即便畫面沒有聲音，楊芮無法述說，莊穎也能猜出到底發生了什麼事。

第八回合前，楊芮的遊戲頭盔中釘子位置是右眼(−2)、左眼(−2)、右耳(−2)、左耳(−1)。

當陽芮對上彌勒，為了不讓彌勒有王牌對付莊穎，所以陽芮一定以畫面示意自己將出K。

一開始彌勒也微笑著出示K，但不知使用了什麼詭計調包，後來真正投入感應票口的牌居然是A，於是將由他決定楊芮哪些釘子要靠近13公分。

彌勒邊笑邊示意楊芮脫光衣服，否則就要刺瞎她的眼睛，楊芮只好含淚照做。

可惡的是，彌勒明明可以選擇讓楊芮的狀態變成右眼(-2-3)、左眼(-2-3)、右耳(-2-3)、左耳(-1-4)，他卻故意選擇右眼(-2-3)、左眼(-2-3)、右耳(-2-4)、左耳(-1-3)，讓已受到極大屈辱的楊芮，仍被刺傷右耳！

看著楊芮邊哭邊穿上衣服，莊穎可以想像她現在一定很痛，身心皆是……

大片的鮮血染在白色運動服上甚是明顯，莊穎的雙眼也漸漸被染紅……

莊穎對著楊芮比出8的手勢，楊芮點頭拿出8，但莊穎真正拿出的卡牌……是A？

原本前八回合，莊穎的釘子只靠近8公分，加上這回合要靠近7公分，共計15公分，於是莊穎的狀態呈現右眼(-3)、左眼(-4)、右耳(-4)、左耳(-4)。

明明有平手的牌，莊穎為何不用？

明知道莊穎要出A，楊芮為什麼會同意？

莊穎在遊戲室內大喊著：「各位富豪賭客們，想看更精采的嗎？讓彌勒剩下的牌全對上我！保證大家能看到最刺激精彩的畫面！」

主辦單位臨時更改遊戲，安排莊穎與彌勒除外的所有玩家先對戰完，留下莊穎與彌勒四局定勝負，並用大廳的電視牆播放給眾人觀看……

截至目前，已有部分的人遭到擊殺，其中最令人意外的是楊芮擊殺了彌勒哥的隊員鬼面。

姓名	A	K
明智（西裝哥團隊）	✔	✔
添杰（西裝哥團隊）	✔	✔
惠美（西裝哥團隊）	✔	✔
耿雄（西裝哥團隊）		✔
豪進（西裝哥團隊）		✔
偶相（西裝哥團隊）		✔
兌翔（西裝哥團隊）	✔	✔
姒嫣（西裝哥團隊）		✔
超哲（西裝哥團隊）	✔	✔
吉憲（西裝哥團隊）	✔	✔
強賓（西裝哥團隊）		✔
祖兒（西裝哥團隊）	✔	✔
荷夢（西裝哥團隊）		✔
老莫（刺青哥團隊）	✔	✔
勝算（刺青哥團隊）	✔	✔
胡勇（刺青哥團隊）	✔	✔
美齡（刺青哥團隊）	✔	✔
彌勒（彌勒哥團隊）	✔	
鬼面（彌勒哥團隊）	✔	✔
莊穎	✔	
楊芮		✔
小書	✔	
春虹	✔	✔

　　彌勒的狀態是極度安全的右眼(−2)、左眼(−2)、右耳(−2)、左耳(−2)，他依舊用一貫虛假的笑容面對莊穎，卻故意比著大胸部並做出各種猥褻動作！

　　莊穎此刻下定決心，絕不同情彌勒了！

　　小書面有難色的說道：「依照分析，莊穎和彌勒的牌都是10、J、Q、K，對彌勒是有利的，莊穎完全不可能傷害到他……但對彌勒來說，他只要贏2公分便能刺瞎莊穎的眼睛，所以他在等待莊穎先用掉Q和K，只要彌勒的K對上莊穎的J或10，彌勒一定會讓莊穎被刺瞎一眼！莊穎的Q和K必須要放對位置才行啊……」

　　第一張牌，莊穎對螢幕出示J，然後把牌翻面放到桌上；彌勒笑著對螢幕拿出K，然後翻面放到桌上。

　　兩人同時投入卡片，大廳的眾人也同時發出了『哇』的聲音：「發生什麼事了？」

　　根據大螢幕所顯示的結果，莊穎和彌勒投入的牌都是Q！

　　莊穎是魔術社社長、彌勒是一名老千，兩個人都各

懷鬼胎施展了換牌手法，剛剛受傷的楊芮就是被這種手法所騙。

小書大驚：「莊穎在幹嘛？對他最有利的Q怎麼用掉了！」

彌勒認為，莊穎不會讓他的J對上自己的K，所以極可能會換成Q來誘騙K，因此對彌勒而言，投入Q是最好的策略。若兩人牌相同，莊穎的釘子也必須靠近1公分，而即使莊穎投入K，他選擇讓自己哪根釘子靠近1公分都無關緊要。

現在莊穎的狀態是右眼(−3 − 1)、左眼(−4)、右耳(−4)、左耳(−4)，而彌勒的狀態則是右眼(−2)、左眼(−2)、右耳(−2)、左耳(−2 − 1)。

看到事態發展如自己所預期，彌勒暗自竊喜，故意先打開10那張牌，然後從蓋著的剩下兩張牌挑了一張拿在手上……

彌勒相信，一心想報仇的莊穎一定會留K來對付自己的10，就算莊穎現在使用K，彌勒自知他也不會受到任何

傷害……

彌勒投入的就是準備弄瞎莊穎眼睛的K！

莊穎靜靜的投入了一張牌，這張牌果然出乎意料
……

大廳大螢幕揭曉答案，所有人『哇』的更大聲了，
因為莊穎的牌是『A』！

小書立刻明白了……他激動的抓住楊芮的肩膀：
「姊姊，妳犧牲好大啊！原來妳是這樣擊殺鬼面的。」

專注看著對戰的楊芮沒有回應，只不斷在心裡幫莊
穎加油。

彌勒的笑容首度垮了下來，瞪大眼睛直呼作弊，莊
穎用完美的微笑指著螢幕，提醒彌勒看看楊芮的空格，
楊芮存活了下來，可是她並沒有出A呢！

接著，莊穎也學彌勒做出猥褻動作，比著彌勒的大
胸部，示意他脫下全身衣褲。

大廳為此笑聲連連，攝影機背後的所有富豪賭客皆鼓掌叫好，紛紛在莊穎身上加碼更多獎金。

莊穎不僅滿意自己能決定彌勒哪些釘子要靠近，更令他滿意的是，彌勒無法在他們對戰結束前拔除釘子，因此彌勒將切身感受到楊芮所承受的痛！

莊穎對著螢幕把嘴角往下拉，做出嘔吐的表情，用肢體語言對彌勒說：『你的笑容真的非常噁心』。

彌勒已痛到再也笑不出來了，因為他現在的狀態是右眼$(-2-10)$、左眼(-2)、右耳(-2)、左耳$(-3-3)$，也就是右眼被釘子插入7公分、左耳被插入1公分，只要彌勒的右眼再深入2公分，就會斃命了！

莊穎剩下的牌是J和K，彌勒則剩下10和J。

莊穎繼續模仿彌勒做猥褻動作，還一直露出看到噁心肥肉感到不適的表情，除了侮辱彌勒，更故意拖延出牌時間，增加彌勒痛苦的程度。等兩分鐘將近，莊穎才拿起J給彌勒哥看並投入感應票口，彌勒投下10，讓自己的狀態變成右眼(-12)、左眼$(-2-1)$，右耳(-2)、左耳(-6)。

　　最後一張牌，雖然只剩下莊穎的K和彌勒的J，但莊穎仍然等兩分鐘倒數到最後一刻才投入卡片。

　　彌勒做出苦苦哀求莊穎饒他一命的動作，莊穎卻絲毫不為所動，直接冷冷的說：「右眼兩公分。」

　　一離開遊戲室，莊穎立刻衝向楊芮，把她擁入懷裡痛哭：「妳這個笨蛋！妳知道這樣很危險嗎！以後不准再有這種念頭！」

　　整個遊戲最大的軍師和功臣是楊芮，她在取牌時，為了防止他人集中對付莊穎，已先把自己的A換給他，更把莊穎的小牌2換到自己手上，這樣的目的，是讓莊穎可以在螢幕上秀出自己有兩張A，對手就會有所顧忌，不敢用K對付莊穎，莊穎才能相對安全。

　　同時，楊芮也擔心小書被針對，K雖然有極高機率可以攻擊對手，但萬一對到A，被攻擊的嚴重度會更高，所以K對小書來說一樣是危險牌，楊芮就用J換了小書的K，讓自己手上共有兩張K。

因此，遊戲開始前，楊芮的卡牌是2、2、3、4、5、6、7、8、9、10、Q、K、K；而莊穎手上的是A、A、3、4、5、6、7、8、9、10、J、Q、K。

當楊芮對上莊穎時，楊芮的卡牌使用狀況為~~2~~、~~2~~、~~3~~、~~4~~、~~5~~、~~6~~、~~7~~、8、9、10、Q、K、~~K~~；莊穎的則是A、A、~~3~~、~~4~~、~~5~~、~~6~~、~~7~~、~~8~~、~~9~~、~~10~~、J、Q、K。

看到莊穎如此在乎自己，楊芮早已忘了疼痛，在莊穎的臉頰上快速親吻了一下：「一輩子！」

原來昨天莊穎的話，楊芮聽到了……

解密：收手即勝

騙數小語

害人之心不可有，
防人之心不可無。

姓名
明智（西裝哥團隊）
添杰（西裝哥團隊）
惠美（西裝哥團隊）
超哲（西裝哥團隊）
兌翔（西裝哥團隊）
吉憲（西裝哥團隊）
祖兒（西裝哥團隊）
老莫（刺青哥團隊）
勝算（刺青哥團隊）
胡勇（刺青哥團隊）
美齡（刺青哥團隊）
莊穎
楊芮
小書
春虹

遊戲結束後，大螢幕顯示著存活玩家名單，莊穎看著西裝哥團隊存活的人名，感到有些毛骨悚然，但怕的不是存活者，而是遊戲背後那些富豪，他們是控制世界的菁英、舉世無雙的天才，網路上的光明會傳說、外星人改變人類和控制人類的傳說越來越像是真的了……

原來今天的白色運動服是為了清楚染血而準備的，想起這些可怕的富豪，莊穎覺得這幾天根本是人生縮影，弱肉強食、自私忌妒、為財而亡、階級制度、學習生存，讀書和思考增加的不只是成績，更是增加生存能力的智慧……

晚餐後，醫療人員檢查發現，楊芮的聽力沒受到影響，莊穎這才放下心中的石頭。

兩人甜甜蜜蜜一起回房間，楊芮依舊拉著莊穎問：「那個換牌的手法是什麼？怎麼做的？」

　　莊穎：「那個叫作『雙翻』，是紙牌魔術的基本技法，但是這種技法分為很多層次，有華麗變牌的，也有簡單拿起兩張當作一張的，我可以教妳，學會這個技法可以變很多紙牌魔術喔！」

　　和小書一起吃飯的春虹問道：「小書，你們剛剛雖然很熱烈在討論莊穎和楊芮對戰的那一回合，可是我不大懂，為什麼莊穎要用掉第一張王牌A讓自己陷入絕境？怎麼不和楊芮出同樣的牌就好？」

　　小書用閃亮亮的眼神表示：「這我就不得不佩服莊穎老師了，他用那麼短的時間就計算到下一步，而且賭上自己的性命，誘惑那些富豪安排他和彌勒對決，根本是世紀天才！」

　　春虹：「所以說，到底是為什麼啦？」

　　小書笑笑解釋：「倒數第五局，楊芮姊姊的卡牌剩下8、9、10、Q、K，莊穎老師的卡牌是A、A、J、Q、K，當下老師一定超級捨不得姊姊，他不可能讓姊姊浪費大牌，但是老師只有A比姊姊的牌小，所以老師一方面把自己逼入絕境替姊姊報仇，一方面讓螢幕上的表格顯示自己已出掉A。

　　而彌勒跟老師對戰時，因為老師的釘子全接近要害又用掉了A，所以彌勒認為自己贏定了，根本沒注意到我沒有出K、姊姊沒有出A。當然啦，彌勒也可能是認為我和楊芮姊姊在出牌

前已被擊殺，但如果冷靜想一下，就會知道這個可能性很低，畢竟西裝哥團隊明顯內鬨，鬼面更不可能有能力同時擊殺我和姊姊，事實上，鬼面正因為沒料到楊芮姊姊有第二張K，所以才慘敗了呢！」

春虹覺得眼前這個滔滔不絕的小男生變得可愛多了，不像一開始的酷酷叛逆青少年，於是又問道：「那莊穎和彌勒剩下三張牌時，彌勒又為什麼要把他的10打開給莊穎看？」

小書：「喔，他是故意要激怒和挑釁老師啦！如果老師要幫楊芮姊姊報仇，勢必要讓K對上彌勒的10，因為那是老師唯一可以讓彌勒受傷的機會，所以彌勒認定他自己留著10，老師也會留著K，這樣一來，彌勒就可以先出K去攻擊老師，結果不出他所料，老師真的沒有出K，是出A，哈哈！」

春虹雖對於整個對戰的內心策略還不甚瞭解，但完全能感受得到莊穎和楊芮之間的愛意，她羨慕的表示：「真好……他們的愛實在很刻骨銘心。」

小書認真的對春虹說：「春虹姊姊，我有件事要告訴妳，其實……妳老公昨天站到石塊上前有說一句『珍重』，我本來以為我聽錯了，可是他在石板落下時，望向妳的眼神和莊穎老師看楊芮姊姊是一樣的……還有，我覺得春虹姊姊很漂亮！很像我媽媽，嘻嘻！」

春虹先是有點詫異，接著又有點害羞的對小書說：「謝謝你哄姊姊開心，但是以後看到漂亮的女生，千萬別說她長得像你媽媽，小傻瓜！」

小書抓了抓頭髮：「我五歲的時後，媽媽就在最漂亮的25歲離開人世了，姊姊妳知道的，我是小宅男，不大會説話，哈哈！」

春虹笑著搖搖頭，一邊摸手上兩顆鑽戒，一邊若有所思的往亮文住的房間走去……

莊穎把楊芮抱在懷裡問：「芮寶貝，妳媽媽的故事是假的吧？妳在醫院當志工時，明明説過自己家境好，而且光憑妳會玩那麼多樂器，就知道妳出生不差，妳到底為什麼來這裡？」

楊芮：「我當志工，是在找醫生下手，因為你們男人最喜歡家世背景好的清純學生妹了！我是真的需要大筆錢救我媽咪，樂器是我的興趣，也是勾引男人遐想的工具……反正，你記得，如果最後只有你能出去，一定要去幫我媽咪，才不枉費我這麼愛你……媽咪一定會很愛你、很疼你的，你長得跟小熊維尼一樣圓滾滾，她最愛了！哈哈哈！」

莊穎差點把吸到一半的柳橙汁全噴出來：「妳才小熊維尼，妳全家都小熊維尼啦！我明明就很帥！」

楊芮因著莊穎的反應大笑了起來，讓莊穎氣到想揍她又捨不得，只能無可奈何的看著楊芮，楊芮便捏捏莊穎的臉：「好啦！你很帥！你超帥的！我是認真的喔！你要相信我，所以……你也要相信我説的和答應幫我媽咪，好不好？」

莊穎再次把楊芮摟進懷裡：「我們一定會一起……一輩子！」

Part **8** 門後狙擊

小書今天一看到莊穎，立刻開朗的打招呼：「老師早！」

莊穎：「哈！你長高好多喔，廖宇書。」

小書開心的說：「哇，老師果然記得我，那時候我才國二，距現在都快四年了。」

為了賺錢，莊穎暑假都會利用時間去帶營隊、教數學魔術。四年前一次營隊中，他遇到了小書，當時小書是個非常中二的學生，一副天才般的高傲模樣，和其他人都無法好好相處。

細心的莊穎發現，小書是因為自小喪母，才把自己封閉，用高傲當保護色，因此莊穎總是耐心地私下勸導小書，要放下冷酷驕傲的假面具，謙虛和善的融入營隊活動。

營隊結束時，莊穎送了一副非常貴重的特殊記號牌給小書，那副牌的正面印有英文字母，牌背則使用二進位原理做暗號，直到現在，小書仍珍藏著牌，所以在『心路懸命』一關，才能馬上想到用二進位實驗。

　　最讓小書感動的一件事，是莊穎曾告訴過他：『怨嘆失去什麼是一種選擇，但珍惜擁有什麼會是更重要的選擇。』

　　莊穎：「你這麼特別的學生，我怎麼會忘記？但身處這種狀況，只能先按兵不動、不做任何表態，你也很有默契，完全沒有戳破我。不過，你怎麼會到這裡來？」

　　小書表示：「爸爸生了重病，我只剩下這個機會才能救爸爸，讓他過幸福的下半輩子。」

　　莊穎感嘆：「你真的長大了，已經會替他人著想了。」

　　小書有點靦腆：「老師，這都要感謝你教我珍惜擁有比哀怨失去更重要。」

　　莊穎摟著小書的肩膀：「既然我們師徒聯手了，你覺得有沒有機會打贏西裝哥團隊？」

　　小書：「老師不是說不能驕傲？我們不一定要贏他們，只是不曾輸過而已，哈哈哈！」

莊穎笑得差點噴出口中的柳橙汁：「你蠻像那個主持人的欸！好可怕喔，哈哈！」

師徒兩人的臉上完全沒有死亡挑戰的驚恐，就像一對兄弟一起玩密室闖關遊戲般歡樂！

一旁的楊芮，看到春虹臉色異常慘白，便湊過去關心她。

春虹微微發抖道：「亮文的死……是故意的，他在床下留了一封信和一大袋金幣，我才知道他一直懺悔著他所犯的錯。這一年來，他對我的所作所為睜一隻眼閉一隻眼，明知道我找機會要殺他，還選擇默默的贖罪……如果有機會，我會有不一樣的面對和選擇。」

莊穎：「人生確實有許多的天外飛來一筆，在我們遇到事情時往往只能作最好的選擇，但不能反抗！像是傳染病、地震、水災、地球暖化，甚至是人為的戰爭或是經濟危機，都是凡人不能避免的，只能充實自己與珍惜每一刻。

不過……我覺得攝影機背後那些富豪賭客就如同神

一般的存在，我們簡直是被他們操控的木偶，不是我在恭維他們或認為金錢萬能，而是我看到預言……西裝哥團隊今天會全數陣亡……」

莊穎把昨天的遊戲名單寫了出來，其中有些字特別作了標示。

姓名
明智
添杰
惠美
耿雄
豪進
偶相
兌翔
姒嫣
超哲
吉憲
強賓
祖兒
荷夢

莊穎：「你們看，西裝哥本來故意用名字宣戰：『明天會更好，我隊是超級強組合』，但因為內鬨，一些人被殲滅了，最後大廳的大螢幕存活名單變成

姓名
明智
添杰
惠美
超哲
兌翔
吉憲
祖兒

『明天會超渡祭祖』！」

三人聽完莊穎的解說，全都不寒而慄！

　　攝影機背後那些設計遊戲的人，智商和人生閱歷似乎都不是現在這個時空底下的人，幾乎可說是另外一個平行世界或是另一個星球了。他們對人性的操弄、勝負的控制，簡直到達神的境界……

　　今日又要搭電梯了，不過這次並不是上升，而是下降，當電梯門打開，大家立刻被眼前的景象震懾到兩眼發直……

　　海底隧道？

　　電梯外的輸送帶上有數張豪華躺椅，一旁擺著咖啡、飲料、甜點，從四周的透明隧道還可以看到美麗的海底世界，眾人開始懷疑這裡是杜拜了，怎麼什麼誇張的東西都可以建出來……

　　前幾次的遊戲都是各自組隊或隨機對戰，但今天卻不一樣，躺椅前方的螢幕直接顯示了主辦單位替所有人取好的隊伍名稱，以及為他們分組的狀態……

組別－隊伍－姓名
A－菁英－明智
B－菁英－添杰
A－菁英－惠美
B－菁英－超哲
A－菁英－兌翔
B－菁英－吉憲
A－菁英－祖兒
B－靚女－仙姿

A－刺青－老莫
B－刺青－勝算
A－刺青－胡勇
B－刺青－美齡

A－青年－莊穎
B－青年－楊芮
A－青年－小書
B－青年－春虹

莊穎看完，心中浮現了一股更不好的預感，但是神的旨意，似乎冥冥中自有定數……

嬌豔女主持人身穿鑲著眾多諾大鑽石的比基尼，鬼才相信那套泳衣能拿來游泳，那身比基尼實在害人很難專心，但她一反常態，沒有輕蔑邪惡的態度與笑聲，語調跟表情都流露出同情與關懷，眾人反而特別專注。

主持人沉重的說：「這一關，我認為是所有關卡中最難的一關，當年和我一起過關的人，被稱為最接近神的男人，請專心聽我說話，不要有一絲鬆懈。看到你們的分組名單了吧？這次的遊戲是兩人一組，所以我會跟菁英隊的祖兒搭配。」

說到此，主持人仙姿溫柔的對祖兒笑了笑：「妳放心，我將協助妳過關，和我搭配生存率會較高，請妳加油。」

祖兒被仙姿的態度嚇了一跳，不自覺的點了點頭，其他人也是傻傻的盯著仙姿，仿佛看到了惡魔的微笑……

仙姿沒有任何搔首弄姿，繼續認真的說道：「等一下每人會進入自己的遊戲室，那是一間舒適高級的海底套房，可以享受、休息、欣賞海底美景，但是看不到其他玩家，同組的夥伴必須同心而且絕頂聰明才能過關。」

突然間，所有人的椅子都被輸送到一間影視廳，仙姿的影像出現在前方屏幕上，一臉誠懇的對大家說：「接下來請注意聽遊戲規則……你們進入遊戲室後，會先看到一個非常明顯的正整數，A組玩家看到的數字為a、B組玩家看到的數字為b。

遊戲室的觸控螢幕上會出現兩個數字，分別是x和y，數字底下還有『知道』跟『不知道』的選項按鍵，按這兩個按鍵的時機非‧常‧重‧要，因為這個遊戲的過關條件，就是要找出x和y當中，哪一個數字是『$a+b$』！

遊戲開始後，每隔二十分鐘，電腦會輪流詢問玩家是否知道答案了，遊戲期間，螢幕上會列出你與隊友每一輪是選擇『知道』或『不知道』，你們無法獲得隊友

任何的提示，唯一能看到的資訊，就是彼此的選擇。

玩家每輪只有3分鐘的答題時間，有紙筆可供計算，一但你或隊友選擇了『知道』，雙方就必須選擇x和y哪個是你們的數字總和『$a+b$』，如果兩人都答對便會被送回大廳，但只要有一人錯誤，你們房間的天窗就會打開……」

仙姿忽然靠向螢幕變成臉部大特寫，近乎掉淚的說：「等待狙擊各位已久的東西會立即朝你們飛奔，牠們將會瞬間讓大海染成美麗的紅色，哈哈哈哈哈！」

小書無言的說：「靠！我差點相信她了！」

一進入遊戲室，莊穎心中只有滿滿的憂慮。

這個遊戲的過關機率雖然看起來是$\frac{1}{2}$，其實不然，若用猜的，兩人都要猜對的機率是$\frac{1}{4}$，此外，主持人有提示：選擇『知道』與『不知道』這兩個選項的時機點也非常重要，換句話說，連哪一輪選『知道』都是答案之一，就算運氣好兩人都猜對了數字和，但只要時間點不對，相信狙擊天窗也會被打開，至於狙擊手是什麼

根本連猜都不用猜，想必是餓著肚子的嗜血鯊魚吧。

　　莊穎房間中諾大的正整數是65，也就是$a = 65$，而螢幕上出現的數字是160和139，他跟楊芮必須共同找出這兩個數字中哪一個是『$a + b$』⋯⋯

知道　　不知道

　　遊戲開始，第一輪是由A組的莊穎選擇，當電腦詢問他『是否知道答案』時，莊穎點選了『不知道』。

　　莊穎想出必勝策略了，卻苦無方法告訴楊芮，只能在心裡默默祈禱……他相信那神秘的女孩，一定能跟他心靈相通，知道他想傳遞什麼訊息。

　　等待的時間，真的很煎熬……

　　經過了好幾輪，莊穎和楊芮的答案都是『不知道』，直到第八輪，也就是楊芮第四次選擇時，她選擇了『知道』，更點選了正確答案！

	莊穎：65	楊芮：？
第一輪	莊穎第一次選擇的答案為『不知道』	
第二輪	楊芮第一次選擇的答案為『不知道』	
第三輪	莊穎第二次選擇的答案為『不知道』	
第四輪	楊芮第二次選擇的答案為『不知道』	
第五輪	莊穎第三次選擇的答案為『不知道』	
第六輪	楊芮第三次選擇的答案為『不知道』	
第七輪	莊穎第四次選擇的答案為『不知道』	
第八輪	楊芮第四次選擇的答案為『知道』！	

楊芮已選擇正確答案！

等待莊穎選擇答案……

　　看見楊芮回答正確，莊穎放心的笑了，他立刻點選他心中的答案，理所當然的看著螢幕上出現『恭喜過關』的字樣，並等待被傳送回大廳。

　　他門兩人是如何知道的？

　　如果你仍沒推理出來的話，看著下面的畫面，請問你會猜哪一個數字？

　　不要懷疑，請按下你所選擇的答案！

　　大廳裡，大螢幕正播放著老莫和勝算被鯊魚撕裂的慘狀，莊穎和楊芮只能傻傻的盯著，畫面中，鮮紅的血液四處擴散，更加快魚群撲殺的速度，令人不忍直視。

　　莊穎突然發現，那些弱肉強食的流氓和詐欺犯，自以為聰明的去陷害其他無辜生命，但在這些遊戲的過程中，他們的人性不斷被檢視，成了一生的縮影。

　　直到死前一刻，明智和添杰才明白兩人之前的『瑜亮情節』有多麼微不足道，從前他們嗜血的利用騙局害他人家破人亡，且從未在意對方的感受，但所謂的菁英不是作為刀俎去魚肉鄉民，自以為是菁英，將在菁英的考題上認知到自己有多渺小。

　　暴力的刺青隊和彌勒隊，利用暴力傷害弱小，也許只有在他們被釘子折磨、被鯊魚撕裂時，才能赫然明白自己一生的罪惡所帶給別人的痛苦！

　　楊芮因眼前的畫面哭到淚流滿面：「小書……和春虹呢？」

莊穎紅著眼眶把楊芮擁入懷中，趁機偷偷拭淚：「雖然沒看到畫面，可是以預言來說，應該凶多吉少……春虹被恨意控制，故意殺死自己的老公，我相信主辦單位不會讓她活下去，雖然我也有害阿軒和彌勒死亡，但那是因為阿軒先殺了小鈴，而彌勒則先傷害了妳，都算咎由自取！可是小書……他是個多麼可愛的小天才……他們怎麼忍心！」

深知莊穎悲痛的楊芮邊哭邊輕拍莊穎的背，兩人沒有再多說一句話。

空蕩的大廳，只剩下兩個人，周圍雖放滿誇張奢侈的美食饗宴，不過在看完血腥畫面後，誰吃得下去……

濃濃的不安，在莊穎心中無限擴大……

難道最後真的只有一個人能出去嗎？

莊穎不禁擔心………一輩子似乎是不可能的承諾了……

解密：門後狙擊

騙數小語

人沒有天敵，但有一顆隨時與良善為敵的心。

待兩人的心情都稍微平靜些之後，楊芮問莊穎：「為什麼你會說，從預言來看小書應該凶多吉少？今天又有預言了嗎？」

莊穎嘆了口氣，默默的拿起筆把上午的分組名單寫出來：「給妳一個提示，看國字『青』的對應位置。」

組別－隊伍－姓名
A－菁英－明智
B－菁英－添杰
A－菁英－惠美
B－菁英－超哲
A－菁英－兌翔
B－菁英－吉憲
A－菁英－祖兒
B－靚女－仙姿

『明天會超渡祭祖先』

A－刺青－老莫	
B－刺青－勝算	
A－刺青－胡勇	
B－刺青－美齡	

『莫算永齡』

A－青年－莊穎	
B－青年－楊芮	
A－青年－小書	
B－青年－春虹	

『莊楊曉存』

聽完莊穎的說明，楊芮直呼：「這實在太可怕了！」

莊穎認真的看著楊芮：「我也覺得妳很可怕，為什麼明明是社會學系，數感卻這麼強？居然可以算出今天的答案！」

楊芮雙手一攤：「我哪有啊？！答案我是用猜的啊！」

莊穎傻眼：「妳……在和我開玩笑嗎？」

楊芮：「不是啊！我在房裡待了兩個多小時，除了提心弔膽，什麼事都沒辦法做，還一直看到鯊魚，超折磨欸！所以第四次我就直接猜答案了，要吃掉我快點吃，在我身邊繞來繞去的，難道要先拍照打卡喔？」

莊穎聽完差點沒昏倒：「寶貝啊，那我們這條命算是撿到了！」

楊芮：「本來就只能猜啊，不然沒先說好暗號怎麼可能知道啦。」

莊穎：「不，真的可以算出來。」

楊芮瞪大眼睛：「怎麼算？教我教我！」

莊穎畫了一個表格，邊畫還邊說：「妳連猜個答案很特別欸！主辦單位螢幕上的配色和大小，都在引誘人選160，這招是被用在許多行銷廣告上的形狀色彩心理學控制，妳卻選了139，真心覺得老天爺有眷顧妳。」

楊芮傻笑：「嘿嘿，可能傻人有傻福吧！」

莊穎敲了下楊芮的頭，準備教楊芮尋找看似混屯卻有數學優美的一般化規律：「我們一步步來推論吧！妳看表格，然後想想看，對我而言，第一輪剛開始我只知道$a = 65$，無法知道『$a + b$』是160還是139，所以第一次一定會選『不知道』。」

莊穎：$a = 65$	楊芮：$b = 74$
第一輪	莊穎第一次選擇的答案為『不知道』

楊芮：「確實啊，怎麼可能知道呢？」

莊穎：「那妳反過來想，什麼情形下，我可以毫不猶豫的選『知道？』」

楊芮偏著頭思考：「嗯……啊！如果你的數字在139和159之間？」

莊穎：「沒錯，我的數字不可能160以上，但假如我的數字是139到159中的任一個正整數，那我立刻可以知道『$a + b$』一定是160，所以既然我第一次選『不知道』，就表示我的數字比139小。」

莊穎：$a = 65$	楊芮：$b = 74$
第一輪	莊穎第一次選擇的答案為『不知道』 **推理：莊穎的數字a比139 小 → $a < 139$**

楊芮疑惑：「可是對我來說，我知道 $b = 74$，你的 a 本來就只能是86或65，都比139小，那這個推理有什麼幫助嗎？」

	莊穎：$a = 65$ 猜測：$b = 95$ 或 $b = 74$	楊芮：$b = 74$ 猜測：$a = 86$ 或 $a = 65$
第一輪	莊穎第一次選擇的答案為『不知道』 **推理：莊穎的數字 a 比 139 小 → $a < 139$**	

莊穎：「當然有，這些資訊都很重要！我們繼續看下去吧。就像妳說的，妳推理出 $a < 139$ 後，因為妳仍不知道我是86或65，所以在第二輪，妳的第一次選擇也一定是『不知道』。

	莊穎：$a = 65$ 猜測：$b = 95$ 或 $b = 74$	楊芮：$b = 74$ 猜測：$a = 86$ 或 $a = 65$
第一輪	莊穎第一次選擇的答案為『不知道』 **推理：莊穎的數字 a 比 139 小 → $a < 139$** **結果：楊芮還無法辨別 a 為何**	
第二輪	楊芮第一次選擇的答案為『不知道』	

不過妳的『不知道』，也給了我一些資訊！」

楊芮：「我懂了！如果我的數字……是20，對我而言你的數字只可能是140或119，而我又推理出 $a < 139$，這時我馬上可以確定 $a = 119$，且『$a + b$』是139，就會按『知道』！

所以我選了『不知道』，可以在第二輪推理出 $b > 21$！」

	莊穎：$a = 65$ 猜測：$b = 95$ 或 $b = 74$	楊芮：$b = 74$ 猜測：$a = 86$ 或 $a = 65$
第一輪	莊穎第一次選擇的答案為『不知道』 **推理：莊穎的數字 a 比 139 小 → $a < 139$** 結果：楊芮還無法辨別 a 為何	
第二輪	楊芮第一次選擇的答案為『不知道』 **推理： $b > 160 - 139$ → $b > 21$**	

莊穎點點頭：「答對了，而推出 $b > 21$ 後，我還是不知道妳是 95 還是 74，所以，我依舊只能選『不知道』。

	莊穎：$a = 65$ 猜測：$b = 95$ 或 $b = 74$	楊芮：$b = 74$ 猜測：$a = 86$ 或 $a = 65$
第一輪	莊穎第一次選擇的答案為『不知道』 **推理：莊穎的數字 a 比 139 小 → $a < 139$** 結果：楊芮還無法辨別 a 為何	
第二輪	楊芮第一次選擇的答案為『不知道』 **推理： $b > 160 - 139$ → $b > 21$** **結果：莊穎還無法辨別 b 為何**	
第三輪	莊穎第二次選擇的答案為『不知道』	

　　同樣的，這個選擇表示我的數字仍不夠大！如果我的數字是120，妳的數字只可能是40或19，那在第二輪得知$b > 21$後我理應要選『知道』。」

　　楊芮歡呼：「我會算了！你第二次說不知道，可以在第三輪推理出$a < 139 - (160 - 139) = 139 - 21 = 118$！

	莊穎：$a = 65$ 猜測：$b = 95$或$b = 74$	楊芮：$b = 74$ 猜測：$a = 86$或$a = 65$
第一輪	莊穎第一次選擇的答案為『不知道』 推理：莊穎的數字a比139小 → $a < 139$ 結果：楊芮還無法辨別a為何	
第二輪	楊芮第一次選擇的答案為『不知道』 推理：$b > 160 - 139$ → $b > 21$ 結果：莊穎還無法辨別b為何	
第三輪	莊穎第二次選擇的答案為『不知道』 推理：$a < 139 - (160 - 139)$ → $a < 118$ 結果：楊芮還無法辨別a為何	

　　接著我第二次選擇『不知道』，第四輪便可以推理出$b > 21 + (160 - 139) = 21 + 21 = 42$！」

	莊穎：$a = 65$ 猜測：$b = 95$ 或 $b = 74$	楊芮：$b = 74$ 猜測：$a = 86$ 或 $a = 65$
第一輪	莊穎第一次選擇的答案為『不知道』 推理：莊穎的數字 a 比 139 小 → $a < 139$ 結果：楊芮還無法辨別 a 為何	
第二輪	楊芮第一次選擇的答案為『不知道』 推理：$b > 160 - 139$ → $b > 21$ 結果：莊穎還無法辨別 b 為何	
第三輪	莊穎第二次選擇的答案為『不知道』 推理：$a < 139 - (160 - 139)$ → $a < 118$ 結果：楊芮還無法辨別 a 為何	
第四輪	楊芮第二次選擇的答案為『不知道』 推理：$b > 21 + (160 - 139)$ → $b > 42$ 結果：莊穎還無法辨別 b 為何	

　　莊穎笑著把整個表格填寫完：「如果我們有同步一起做這些推理，那計算的程序就會像這樣……」

	莊穎：$a = 65$ 猜測：$b = 95$ 或 $b = 74$	楊芮：$b = 74$ 猜測：$a = 86$ 或 $a = 65$
第一輪	莊穎第一次選擇的答案為『不知道』 推理：莊穎的數字a比 139 小 ➜ $a < 139$ 結果：楊芮還無法辨別a為何	
第二輪	楊芮第一次選擇的答案為『不知道』 推理：$b > 160 - 139$ ➜ $b > 21$ 結果：莊穎還無法辨別b為何	
第三輪	莊穎第二次選擇的答案為『不知道』 推理：$a < 139 - (160 - 139)$ ➜ $a < 118$ 結果：楊芮還無法辨別a為何	
第四輪	楊芮第二次選擇的答案為『不知道』 推理：$b > 21 + (160 - 139)$ ➜ $b > 42$ 結果：莊穎還無法辨別b為何	
第五輪	莊穎第三次選擇的答案為『不知道』 推理：$a < 118 - (160 - 139)$ ➜ $a < 97$ 結果：楊芮還無法辨別a為何	
第六輪	楊芮第三次選擇的答案為『不知道』 推理：$b > 42 + (160 - 139)$ ➜ $b > 63$ 結果：莊穎還無法辨別b為何	
第七輪	莊穎第四次選擇的答案為『不知道』 推理：$a < 97 - (160 - 139)$ ➜ $a < 76$ 結果：楊芮得知$a = 65$、$a + b = 139$	
第八輪	楊芮第四次選擇的答案為『知道』！ 推理：楊芮已排除a是大數的可能 結果：莊穎確認160和139中較小的139是『$a + b$』	

楊芮眼睛閃閃發光的表示：「原來如此！我知道怎麼一般化了！如果$x > y$，且$x - y = d$，A組的玩家在第k次選擇的『不知道』，可以推理出$a < y - (k - 1)d$，而B組玩家在第k次選擇的『不知道』，可以則推理出$b > kd$！

哇！這樣一來即便兩個人完全沒有暗號，只是藉由『不知道』的次數去推理，就能知道答案了，好酷喔！」

莊穎雙手抱胸：「真的很厲害齁？那我好好地考考妳，如果$x = 60$、$y = 50$，而A組的$a = 20$、B組的$b = 40$，這種狀況下，第幾輪的誰能夠知道『$a + b$』等於多少？」

楊芮搶過莊穎的紙筆，低頭畫起表格……

	A：$a = 20$ 猜測：$b = 40$ 或 $b = 30$	B：$b = 40$ 猜測：$a = 20$ 或 $a = 10$
第一輪	A第一次選擇的答案為『不知道』 推理：$a < y = 50 \rightarrow a < 50$ 結果：B還無法辨別 a 為何	
第二輪	B第一次選擇的答案為『不知道』 推理：$b > d = x - y = 60 - 50 = 10 \rightarrow b > 10$ 結果：A還無法辨別 b 為何	
第三輪	A第二次選擇的答案為『不知道』 推理：$a < y - d = 50 - 10 = 40 \rightarrow a < 40$ 結果：B還無法辨別 a 為何	
第四輪	B第二次選擇的答案為『不知道』 推理：$b > 2d = 2 \times 10 = 20 \rightarrow b > 20$ 結果：A還無法辨別 b 為何	
第五輪	A第三次選擇的答案為『不知道』 推理：$a < y - 2d = 50 - 20 = 30 \rightarrow a < 30$ 結果：B還無法辨別 a 為何	
第六輪	B第三次選擇的答案為『不知道』 推理：$b > 3d = 30 \rightarrow b > 30$ 結果：A得知 $b = 40$、$a + b = 60$	
第七輪	A第四次選擇的答案為『知道』！ 推理：A已排除B是小數的可能 結論：B確認 60 和 50 中較大的 60 是『$a + b$』	

楊芮一算完，立刻得意的對莊穎說：「在第七輪的時候，A組的人就可以選擇『知道』了！對嗎？！」

　　莊穎笑著誇讚：「對，妳都對！」

　　楊芮開心的撲進莊穎懷中，莊穎看著懷中迷人又可愛的女孩說道：「我要跟妳說一件很重要的事，明天的最後一關，不論結果如何，即便要犧牲我也可以，但是拜託妳，不要欺騙我⋯⋯

　　如果有機會留命一起走，請妳接受我的一輩子，如果沒有這樣的機會⋯⋯只需告訴我，妳曾愛過我。」

　　楊芮起身把燈關掉，用溫熱的吻回答了莊穎⋯⋯

Part **9** 徒勞數牢

今天大廳已經沒有任何人了，諾大的空間裡，只有兩名彪形大漢和美豔的主持人！

看到莊穎和楊芮出現，仙姿開心的走到他們身邊，一手摟一個，搭配高跟鞋喀噠喀噠的腳步聲，領著兩人到餐桌旁坐下，還熱情的介紹每一款麵包、起司、果醬、牛奶、咖啡，不斷推薦眼前的食物有多頂級、有多好吃……

莊穎打岔道：「漂亮姊姊，有沒有柳橙汁？我只喝柳橙汁。」

仙姿對莊穎翻了一個漂亮的白眼：「吼，你很煞風景耶，小朋友喔？居然一定要柳橙汁……」唸歸唸，仙姿還是對一旁的人交代：「去吩咐廚房弄一壺新鮮好喝的柳橙汁給小帥哥。」

莊穎甜甜的道謝：「謝謝姊姊！姊姊請繼續說，你來跟我們吃早餐，應該是有重要的話要說吧？」

仙姿清了清嗓子：「咳咳，沒有錯，等一下就是最後一關了，這一關超～簡單，答題別考慮太久，姊姊

弄完這活動就要去休假，你們趕快結束，我才能提早下班，我有交代廚房不用準備午餐，所以早餐要多吃點、吃飽點、讓腦子清醒點，然後麻煩快速過關離開，姊姊的腦公很黏我的，沒辦法，誰叫我這麼完美，哈哈哈哈哈！」

楊芮好奇的發問：「姊姊名字叫仙姿，真是人如其名欸！請問一下帶我來的那個好姨，也是你們的人嗎？」

仙姿點了下楊芮的額頭：「小美女嘴真甜，姊姊特別喜歡你們總是那麼誠實，哈哈哈哈哈！

妳說的那個好姨是搞詐騙的，她在另一個地獄遊戲區，但第二天就GG了，而且是被幾百隻弓箭射穿，屍體樣子有夠精彩！

妳知道嗎？她在醫院騙了好多錢，大多被騙的都是孤苦老窮人，辛苦一生的積蓄全被她一滴不剩的吸走，妳說這種下場是不是剛好？哈哈哈哈哈！」

仙姿簡直把這裡當成了夏令營，死亡遊戲似乎只是

大地活動，鬧出人命仿佛也都理所當然，這樣的心態再配上狂傲的笑聲，簡直變態到恐怖。

莊穎有點緊張的問：「漂亮姊姊，既然妳說今天的遊戲很簡單，那可以給我們一點提示嗎？」

仙姿用手撐著下巴，似笑非笑的看著莊穎，莊穎被盯到很不舒服，正當他想換個話題時，仙姿突然把臉湊到莊穎眼前。

正常來說，男人會喜歡美女靠近，但現在莊穎卻覺得仿佛被一條大蟒蛇纏繞著，讓他全身起雞皮疙瘩，又絲毫不敢亂動。

仙姿往莊穎的右臉頰親了一下，那鮮紅的唇印讓楊芮氣得拿起叉子怒瞪仙姿，可是兩名彪形大漢立刻往仙姿的左右站定，楊芮只好悻悻然的把叉子放下，莊穎則依舊維持著僵硬不動的姿勢。

眼前的畫面把仙姿逗樂了：「小美女，不要激動嘛！剛剛那一下，可是非常重要的提示唷！

　　等一下你們會被帶到兩間放著炸彈的遊戲室，一個人負責解謎，另一個則負責剪炸彈的線，其中有一條線剪了炸彈也不會引爆，至於是哪一條，只有解謎的人知道囉！趕快解完、剪完，姊姊我就可以下班，你們也可以手牽手一起回家，很完美吧！」

　　這次仙姿沒有浮誇的哈哈笑，還真讓莊穎有點不習慣⋯⋯

　　楊芮要莊穎去解謎，她選擇等候並依照莊穎的指示剪線，於是兩人分別被帶去自己的遊戲室。

　　遊戲室不大，裡面只有一張小桌子和電話，只要拿起話筒，莊穎和楊芮便可以通話。

　　莊穎看向桌子，上頭有兩張紙，一張是謎題，一張是提示，謎題只有他有，而提示則兩間遊戲室都有。

提示：

1. 剛剛仙姿做的事 ➔ 剪線方爆炸、解謎方得所有獎金

2. 門徒（兒子、弟子）➔ 兩人皆安全，但只有紅利獎金
 二十萬

3. 唇（邪惡紅唇）➔ 解謎方爆炸、剪線方得所有獎金

謎題：

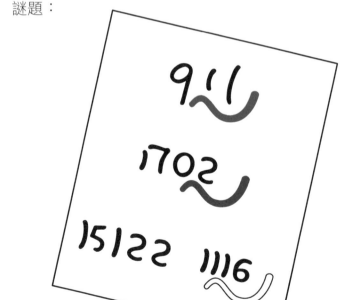

莊穎抓著謎題陷入了思考，仙姿卻透過廣播催促著：「小帥哥，這個是送分題欸！拜託別想太久，姊姊今天有約會啦！」

其實莊穎早已秒解……

911、1702、15122 1116，這三列數字看似與提示沒有任何關聯，其實只要換個角度想，答案根本就呼之欲出……

白線：剛剛仙姿做的事 ➜ 剪線方爆炸、解謎方得所有獎金

灰線：門徒（兒子、弟子）➜ 兩人皆安全，但只有紅利獎金二十萬

紫線：唇（邪惡紅唇）➜ 解謎方爆炸、剪線方得所有獎金

理論上，莊穎必須說出三條線被剪斷的後果，接著由楊芮決定剪哪條線，但……莊穎遲遲不敢拿起電話，他心中的擔憂正在蔓延……

一陣子後，莊穎拿起電話，假裝開心卻又有點不安的告訴楊芮：「寶貝，剪灰線吧！這樣我們都可以安全出去，而且還有獎金喔！如果剪紫線妳會爆炸、剪白線我會爆炸。」

楊芮沈默了一會兒，接著緩慢的說：「我們說好了，誰出去就要幫⋯⋯」

莊穎大罵打斷楊芮：「妳在說什麼鬼話！我們說好的是要在一起一輩子！剪灰線！」

楊芮並沒有理會莊穎的激動，繼續冷靜的說：「莊穎，我曾經愛過你，所以⋯⋯要謝謝你的犧牲。在這世上，錢就跟命一樣重要，有命沒錢根本沒用，我會剪白線，也會幫你照顧奶奶⋯⋯最後，我要跟你坦承一件事，我姓王，不要和姓王的有任何瓜葛。」

正當莊穎試圖進一步阻止楊芮，果斷的楊芮已將白線剪了！

轟的一聲！

莊穎的門一打開，他立刻衝出去，邊大哭邊踢倒要抓住他的壯漢，卻馬上被制伏，並注射鎮定劑⋯⋯

解密：徒勞數牢

騙數小語

人心不可測，只能感受。

最後那幾個數字到底是什麼意思？

只要將紙翻到背面，即可看出端倪！

911，翻到背面看是『lip』，因此紫線對應到的是『唇』。

lip

1702，翻到背面看是『son』，因此灰線對應到的是『門徒』。

son

15122 1116，翻到背面再旋轉180度看是『KISS me』，因此白線對應到的是『剛剛仙姿做的事』。

ΙⅠSS ɯǝ

謎題本身真的不難、不耗時，但這最後一關，考驗的本就不是解謎能力，而是人性……

莊穎之所以故意把結果說顛倒，就是怕楊芮會犧牲她自己，選擇讓莊穎帶著錢出去，沒想到楊芮卻……

不，是王芮……

她到底為什麼……

莊穎清醒後，迷糊的問了句：「我在哪？」

站在莊穎身邊的仙姿冷冷的回答：「醫院。」

莊穎虛弱的看向仙姿：「漂亮姊姊，妳不是要下班了嗎？」

仙姿罵道：「吼！還不都是你，幹嘛那麼衝動啦！害我只好加班把你制伏！」

才抱怨幾句，仙姿就發現莊穎只是隨口問問，因為他雙眼雖看著她，可是根本沒有聚焦，一臉落寞失魂。

仙姿無奈的嘆了口氣，隨後抓起莊穎的手，往他手中塞了張名片跟一個信封，開始自顧自的說明：「你贏的錢已經幫你放進好幾個戶頭裡了，王芮的媽媽就住在隔壁病房，她患有多重器官衰竭，要三四千萬才能妥善治療，你自己看著辦吧！如果真的需要器官移植，直接拿我的名片給醫生，金額你自己和醫生談，而我可以承諾的是，會儘早幫你找血液配對合適的，一旦找到，就提早在遊戲中弄死那個人，這是我唯一能幫你的。

至於這信封，裡面有王神給你的邀請函，他希望你能加入我們，深入黑暗角落揪出該被懲罰的人。」

聽到王芮這名字時，莊穎已回了神，有了些微反應，當他又聽到王神，他幾乎整個人都跳了起來：「姊姊，楊芮是無辜的！王神的邀請我會接受，我要替楊芮報仇！」

仙姿大力的巴了莊穎的頭：「喂！你才剛活著出來，這種話別亂說！雖然你一定會活著出來啦，畢竟有天使在照顧你嘛！聽好了，王神和我們不是同一個平面的，王芮不是有告訴過你，不要再和姓王的有瓜葛嗎？」

也不知道是因為被打，或是在思索仙姿的話，莊穎頓時有點呆滯，正當他想開口，仙姿卻再次打斷：「你現在太有錢，所以我派了一位貌美精明的美少女管家照顧你，她叫羽情，跟王芮一樣是清純可愛型的，錢的事她會替你安排和投資，只要別沾上賭或毒，這筆錢你一輩子都花不完！好啦，你好好休息，我

這高級主管是週休二日的，真的得下班了，有事再call姊姊，乖喔！」

　　仙姿說完，頭也不回的快步離去，留下莊穎一人坐在病房裡，兩行淚忍不住滾滾而下。

　　莊穎拿起終於回到自己手上的手機，發現居然只過了五天！

　　原來在遊戲中時間也被加快了，似乎訴說著成功人士的世界，每一分每一秒都寶貴的在快轉，相同的時間卻付出不一樣的代價，當然結果也就不一樣……

後記

莊穎最近曠課嚴重，還顯得失魂落魄，異常頹廢。

某日莊穎一進教室，就立刻被數學女孩Sharon大聲斥責，讓他一頭霧水的心想：『這女同學有病嗎？又不是我女朋友，會不會管太多？』

Sharon丟了一本筆記在莊穎桌上：「高微、統計都很難，你別被當掉了，成績那麼爛，以後怎麼當老師？我明天要考你，今天給我全部看完！」

同學看見了，全都在偷笑、起鬨：「齁，惹數學女孩森七七了吧？哈哈！」

莊穎當時覺得很尷尬，卻沒想到，他們的故事就在『這不是超能力但能操控人心的魔數術學』裡溫馨浪漫了一遍。

楊芮……這神秘女孩在『門後狙擊』時真的是用猜的嗎？！

『雖然你一定會活著出來啦，畢竟有天使在照顧你嘛！』仙姿所謂的天使是指她自己還是楊芮？

楊芮最後的選擇是想殺莊穎嗎？那為什麼還要提醒他別和姓王的有瓜葛？

王芮的身份到底是什麼？

一直到遊戲結束，都沒看到天才高中生小書和王芮的屍體，他們是否消失了？

回顧這一切的背後涵義……

1. 王 者 交 鋒
2. 神 蹟 踢 爆
3. 見 色 忘 指
4. 心 路 懸 命
5. 善 取 豪 奪
6. 定 數 冥 冥
7. 收 手 即 勝
8. 門 後 狙 擊
9. 徒 勞 數 牢

莊穎會成為王神的門徒嗎？

騙數的下一個故事……『千數』……！

逆轉騙數

作者莊惟棟 美術設計暨封面設計瑞比特設計 插畫繪製
吳愛美 責任編輯林開富 行銷企劃經理呂妙君 行銷企劃
主任許立心

總編輯林開富 社長李淑霞 PCH生活旅遊事業總經理李淑
霞 發行人何飛鵬 出版公司墨刻出版股份有限公司 地址
115台北市南港區昆陽街16號7樓 電話 886-2-25007008 傳
真886-2-25007796 EMAIL mook_service@cph.com.tw 網
址 www.mook.com.tw 發行公司英屬蓋曼群島商家庭傳媒
股份有限公司城邦分公司 城邦讀書花園 www.cite.com.
tw 劃撥19863813 戶名書蟲股份有限公司 香港發行所城
邦（香港）出版集團有限公司 地址香港九龍土瓜灣土瓜
灣道86號順聯工業大廈6樓A室 電話852-2508-6231 傳真
852-2578-9337 經銷商聯合股份有限公司（電話：886-2-
29178022）金世盟實業股份有限公司 製版印刷漾格科技
股份有限公司 城邦書號KG4010 ISBN 978-986-289-474-
3 定價360元 出版日期2019年07月初版 2020年09月二刷
2021年05月三刷 2024年07月四刷 版權所有・翻印必究

國家圖書館出版品預行編目(CIP)資料

逆轉騙數 / 莊惟棟著. – 初版. – 臺北市:墨刻出版:
家庭傳媒城邦分公司發行, 2019.07
面； 公分. – (風格行旅；10)
ISBN 978-986-289-474-3(平裝)

1.數學遊戲

997.6 108010873